# 前言

戊戌岁末，正值辞旧迎新之际，《欧阳询楷书集字：吉祥对联·九成宫碑》一书已近完稿，有幸拜读初稿，如同饮茶愈品愈醇，相信这套书一定能给新年增添一抹别样的"中国红"。

"千门万户曈曈日，总把新桃换旧符"王安石在他的诗里描述了宋代春节的繁华盛景：燃爆竹、饮屠苏酒、换桃符（即今人所说的贴春联）。早在五代，后蜀王孟昶时期，桃符已经换成书法作品贴于卧室两侧"新年纳余庆，佳节号长春"。至明代，明太祖朱元璋更喜爱这种雅俗共赏，美好祈愿的文化形式，皇帝传旨："公卿士庶家，门上须加春联一副"。此举使统治者在新春出巡之际更加赏心悦目，自此"贴春联"骤袭成风，代代相传。显然，"平民出身"的明太祖与中国老百姓的审美心理是一致的。迎春之际，琳琅满目的春联显得更加热闹，也更有利于统治阶层教化民风人心。其实，在中国人心目中，不仅新春佳节要贴春联，而且在联姻嫁娶，婴儿新生，老人寿诞，开业乔迁等吉庆时分，也是少不得鼓乐齐鸣，张灯结彩，贴喜联的，我们在这里把春联和这类喜联统称为"吉祥对联"。

《欧阳询楷书集字：吉祥对联·九成宫碑》是一本相对细致、完善的对联展示与书法临摹结合一体的书。本书作者王丙申老师是一位立足传统，功底扎实，集合楷行篆隶，四体皆能的书法家，更加具备耐心、严谨的品质与娴熟创新的现代科技编撰技能，作者以冷静、清晰的审美，独具匠心，炮制出中国书法与对联文化完美结合的饕餮盛宴。

笔者以自身的阅读经验与习惯，建议读者尤其是书法爱好者能从本书前言入手。本书第一章为"概述部分"，所谓"开卷有益"，简略浏览此章如循图寻宝，令人心生雀跃。"概论"就是本书的"藏宝图"。作者开卷从"对联的起源发展史"约略阐述，又将对联的应用分类，风格特点一笔带过，便于学书联者了解掌握一些对联书法常识，毕竟此种形式的文化活动，如果出现一些谬误，总是贻笑大方的。因此，为书家日常生活中的雅兴创作，作者特意讲了对联书法的创作方式，落款钤印以及张贴，此章引导读者学书成果示人，最为实用。

本书集知识性、趣味性、实用性为一体，既可作为书法初学者的书联入门引导书，又可作为对联爱好者的拓展藏书。作者集合名家名碑名帖，比如汉隶书《曹全碑》、晋王羲之行书《圣教序》、唐欧阳询楷书《九成宫碑》等，甄选合适用字，进行扫描、修整，集成些许脍炙人口的吉祥对联，斑驳的古碑帖形式，古朴亲切；又以集字对联为摹本进行临创，各式新颖吉庆的对联与古碑帖集字联对比，古朴鲜活，新旧交映，不乏新意。本书的核心部分，采取了循序递进的编纂方式。依次临摹撰写："福、寿"等单字创作，接着是四言联、五言联、六言七言八言等常见的集字春联，另有喜联、寿联、乔迁联等。作者以"视频讲学"颇负盛名，此次书中"集古吉联"临创之外，又分别录制了每个字的临写技法视频，进行合辑，以二维码的形式，展示在书中每页，可谓与时俱进，实用创新。书中第三部分，作者分别以不同的对联书写形式，临创了部分对联，类有书苑联、景观联、抒情联等，以形式各异的作品直观地体现了对联的书法创作形式和落款、钤印，以便于广大学书者学习创作。

集字《吉祥对联》全套书体现了中华传统文化的文学涵养与书法技艺的水乳交融，使对联书法焕发出历久弥新的生命力。全书从内容到形式气韵贯通，科学合理，方便读者阅览观赏，临习创作。衷心地希望本书能使广大读者学有所得，积极迈进！

欧阳询楷书集字

OUYANGXUN KAISHU JIZI JIXIANG DUILIAN · JIUCHENGGONGBEI

王丙申·编著

# 吉祥对联

## 九成宫碑

寿联

喜联

春联

江西美术出版社

全国百佳出版单位

# 目录

## 一、对联文化的发展史以及"春联"的产生、发展

"对联",俗称对子,又名楹联、联语,是由两串等长、成文和互相对仗的汉字序列构成的独立文体,一般用汉字书写在两条长幅上,左右相对展现。对联是中华汉字传统文化雅俗结合的特定文化形式,也是艺术与实用结合的完美典范。

对联在我国有着悠久的历史渊源和漫长的发展历程。对联始于何时?一说由先秦"桃符"演变而来,"桃符"正是古人挂在门两旁的两块桃木板,上面绘有驱鬼辟邪的门神"神荼"、"郁垒"二神的神像,以避灾祈福,后渐演变为趋吉化凶的语言文字,另有一说认为对联最早见于魏晋,众说纷纭,尚无确实可考。然而,对联的产生是与古汉语诗词文学的形成发展,对仗、对偶修辞手法一脉相承的,体现了中华民族关于世间万物阴阳互生、对立统一的审美准则。

"春联"是楹联类别中应用传播最广泛的一类。清代著名的楹联大家梁章钜在其论著《对联丛话》中说:"尝闻纪文达师言:'对联始于桃符'。"又有《宋史.蜀世家》如下记载:孟昶每岁余,命学士为词,置于寝门左右。末年,辛寅逊撰词,昶以其非工,自命笔云:"新年纳余庆,佳节号长春"。由此可看,对联在五代已经出现。目前可考最早的春联是敦煌莫高窟藏经洞出土的,由敦煌研究院专家在1991年考据出的"三阳始布,四序初开",为唐人刘丘子于开元十一年所撰,将"五代春联源起说"又向前推了两百余年。

对联确是在隋唐得到长足的成长、成熟和发展的。唐时,文人墨客喜欢将一些精彩之笔凝于对句上,一时"摘句欣赏品评"风行。文人骚客广泛参与,对联艺术得到了弘扬。唐代诗人大都有名联传世,例如宋之问诗联《灵隐寺》"楼观沧海日,门对浙江潮",李白题湖南岳阳楼"水天一色,风月无边",杜甫题诸葛亮故居联"三顾频烦天下计,两朝开济老臣心"等等都是流传千古、脍炙人口的名联。

到了宋朝,民间贴对联已经非常普遍。正如王安石诗中所述"千门万户曈曈日,总把新桃换旧符",便是当时盛况的真实写照。宋时桃符已经由桃木板改变为纸张,但仍称春联为"桃符"。赵庚夫于《岁除即事》写道:"桃符诗句好,恐动往来人"。许多诗书大家都喜作楹联,比如苏轼、王安石、秦观、朱熹、陆游等人,或自己创作,或与他人作为呼应,或集前贤诗文为联,给后人留下了宝贵的文化遗产。苏轼说"古今语未有无对春",即认为凡是世间万物,古今语都可以做成对联,这对对联的发展起到了极大的推动作用。另一方面,受诗词发展的影响,楹联写作技巧又向前进了一大步。宋代题联的范围也有所扩展,逐渐成为私人家苑、书房、名胜古迹、寺庙廊院不可或缺的文化装饰。

楹联文化至元朝一度冷落,于明清两代又发展达到了鼎盛时期。明清的统治阶级对骈文和对联文化大力推行,并列入科举考试中,楹风极盛。君臣无不精研对工,文人墨客更以题联巧对为人生乐事。"春联"的命名正始于明太祖朱元璋。据明代陈云瞻《簪云楼杂话》记载:春联之设,自明太祖始。帝都金陵,除夕前忽传旨"公卿士庶之家,门口须加春联一副,帝微行时出观"。由此,万家百姓普及形成了发展至今的春节习俗,寓示着除旧迎新,寄予了美好的愿望。文人世子无不把题联作对视为雅情幸事,解缙、文徵明、唐伯虎、李东阳等才俊更是把楹联文化推向了一个新高潮。到了清代,对联文化在内容开拓和艺术品韵方面发展到了顶峰。喜庆节俗,文化盛事,对联创作

展现更是争奇斗艳。对联文化影响深远，小至民俗，大至国家政治军事、教育，无处不在，更广泛传及海外诸国。清代的传统对联，风格多样，使用广泛，超越前代。

对联文化发展至近现代，历经了百年时代变革的洗礼。对联充分发挥了战斗鼓舞性，激励了人民的反抗独立精神，具有划时代的意义。在当代，楹联组织迅速成立，得到自由长足的发展，对联文化复兴浪潮迭起。2006 年，"楹联习俗"被列入国家非物质文化遗产名录。对联以书法尺幅、石刻、书本等形式，遍及生活的各个领域和场所，闪耀着传统文化的光彩，是中华民族传统风俗文化保留最完善的体现！

## 二、对联的形式特点以及应用分类

### （一）常用术语

楹联　即俗话说的"对联""对子"，原来指悬挂在楹柱上的对联，后来逐渐发展成对所有对联的雅致称呼。

上联　楹联的前半部分，一副对联由字数形式相对等的两部分组成，古人称先为上，故先书写的部分为上联，一般张贴于读者面对方向的右侧。

下联　对联的后半部分，张贴置于读者面对方向的左侧。

集句作联　集句就是把有关诗词、文章和其他方面可以形成对设，意思又连贯的现成句子摘下来组成一副对联，自宋代就有了。

副　量词单位，器物"一对"或"一套"。取其"一对"的含义，楹联以"副"计量，上下联（全联）合称"一副楹联"。

横批　经常与春联配合使用，亦称为横幅、横头。

扁　通"匾"，同"额"，连起来为"匾额"。清梁章钜《楹联对话》"抚桂林时，东偏有怀清堂，为百文敏工题匾"。

额　悬于门屏之上的牌匾。

### （二）对联的形式特点

对联是汉语言文学、音韵学、修辞学等语言学科的综合实用性文体，集合了众家之长。对联具有形式对称，内容相关，文字精练，节奏鲜明的独特之处，有人将其称为"楹联四美"，即建筑美、对称美、语言美和节律美。对联的常见形式有正对，另有反对、串对、工对、宽对、回文对。对联句式不一，形式多样，但不管如何分类，使用何种形式，传统意义上对联必须具备以下特点：

1. 形式对称，节奏一致。使用"对仗"修辞手法是对联的灵魂魅力所在，上下二联相互对应，相互依存，具有阴阳对称美。

2. 平仄相合，音调和谐。一副对联必须平仄相对，吟诵起来才具有抑扬顿挫的音律美。

3. 词性相对，句式相同。即词性"虚对虚，实对实"，名词对名词，动词对动词，形容词对形容词等，相同的词性在相同的位置，使句式相同。

4. 内容相关，上下衔接。对联上下联在内容上互相关联，存在一定的逻辑关系。

### （三）对联的应用分类

对联是一门雅俗共赏的艺术品类，从春联到后来的各行业联、文苑联，充分说明对联有着极其强大的生命力和独特的实用性。对联具有装饰环境，祈祥纳福，陶冶情操，传递感情，启迪世人，鞭挞邪恶，广告宣传，征答交际的作用。对联的内容丰富，种类繁多，从字数上可分为长联

和短联；从内容上可分为写景联、庆贺联、赠答联、奇巧联等，还可以按照以下的几点分类。

1.按修辞分类：

叠字联　同一个字连续出现。

复字联　同一个字非连续重复出现。

顶针联　前一个分句的句脚作为后一个分句的句头字。

嵌字嵌名联　联中嵌入字数、方位、节气、年号姓氏、人名、地名、物名等。

拆字联　拆字、合字、析字等。

音韵联　包括同音异字、同字异音和叠韵等。

2.按使用场合分类：

可分为春联、喜联、寿联、装饰联、行业联、交际联、宅第联等。

3.按趣味角度分类：

可分为无情对、玻璃对、回文对、谜语对、集句对等。

三、对联的书写表现、钤印与张贴

对联创作出来以后，还需按一定格式书写出来，以便张贴、名家书写或收藏的对联，一般还要钤印。

（一）对联的书法表现

对联书写，可以分为常式对、龙门对和琴对。此外，对联的横批也有一定的书写格式。

1.常式对。常式对指每边联文一行写完而且上下都写到头的对联。这种对联，皆正文居中，上款写在上联联文右边，下款写在联文左边。常式在这种大格局下，款文与联文的搭配，又有许多灵活的变通处理。

2.龙门对。龙门对指每边联文在两行以及两行以上须写成"门字形"的对联。这种对联，应上联从右往左书写，下联从左向右书写。上款落在上联联文余下的空白处，下款落在下联联文余下的空白处。上下款文之首字一般对齐书写。龙门对在此种格局下，款文与款文搭配，亦可以灵活变通。

3.琴对。琴对指联文集中于上部而将款文置于联文之下，其形状像一张琴一样的对联。上款置于上联联文之下，下款置于下联联文之下。联文字少而纸张长时，多采用这种书写形式。

（二）钤印

钤，读作"钳"。钤印，就是盖章。鉴于古代封泥和文书加印，皆属于最后工序，书法印章一盖，就表示作品最终完成。一副对联如果不钤印，等于画龙不点睛，风采减损，也不够正式，只有个别春联、喜联等除外。

1.名号印，即书写者姓名、表字之类。盖在下款姓名之下或者左边，名号印大小不宜超过款文文字大小。

2.闲章又称随形印，是随石料之形顺势摹成。盖在上联联文右边起首处第一二或二三字之间者，谓之起首印。盖在上联联文右边较中间的位置者，谓之腰章。盖在上联文右下角者谓之压角章。

（三）张贴

张贴对联要从右到左，上联贴于右手边，下联贴于左手边，这同我国传统的书写习惯相联系。我国古代一直是直行书写，从右到左排列。对联以楹柱室壁为主要张贴场所。要区分上下联张贴正确与否，可以从落款上分辨。面对对联所贴处，作者署名的为下联在左手，上联位于右手边。除了龙门对，由于特殊的书写形式，下联才从左向右念。

福

扫二维码看视频

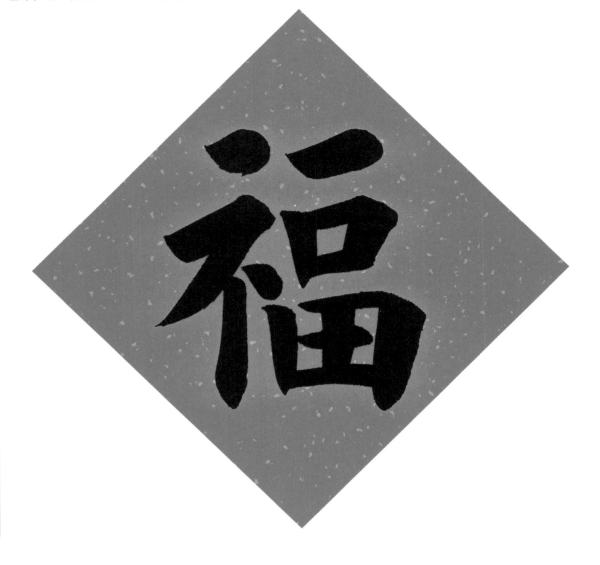

春

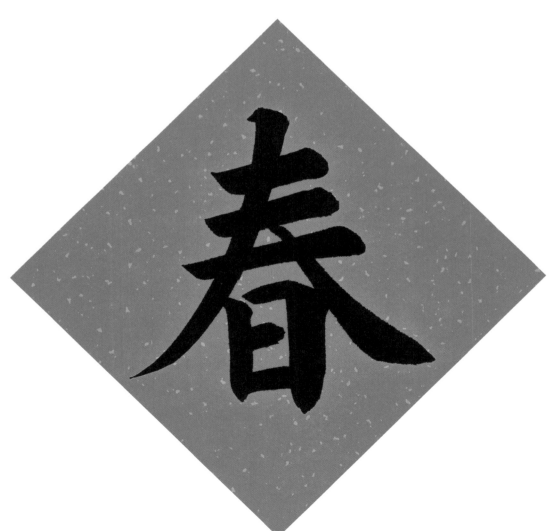

福

扫二维码看视频

寿

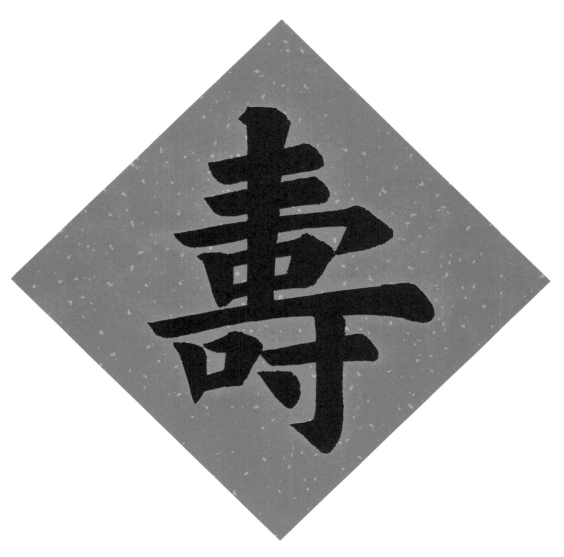

招财进宝

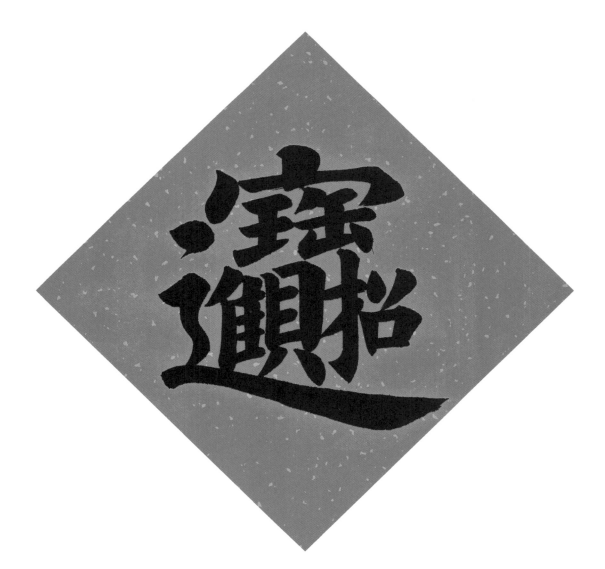

欧 阳 询 楷 书 集 字

吉 祥 对 联

九 成 宫 碑

扫二维码看视频

扫二维码看视频

欧阳询楷书集字 | 吉祥对联 | 九成宫碑

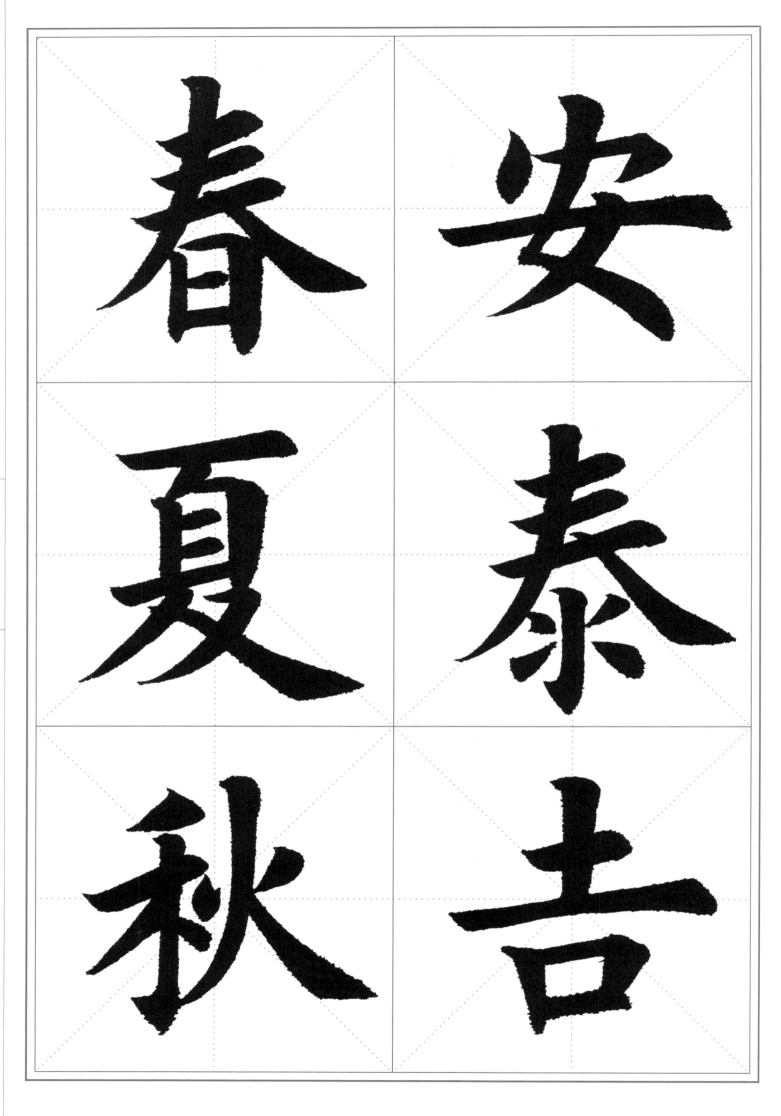

春

安

夏

泰

秋

吉

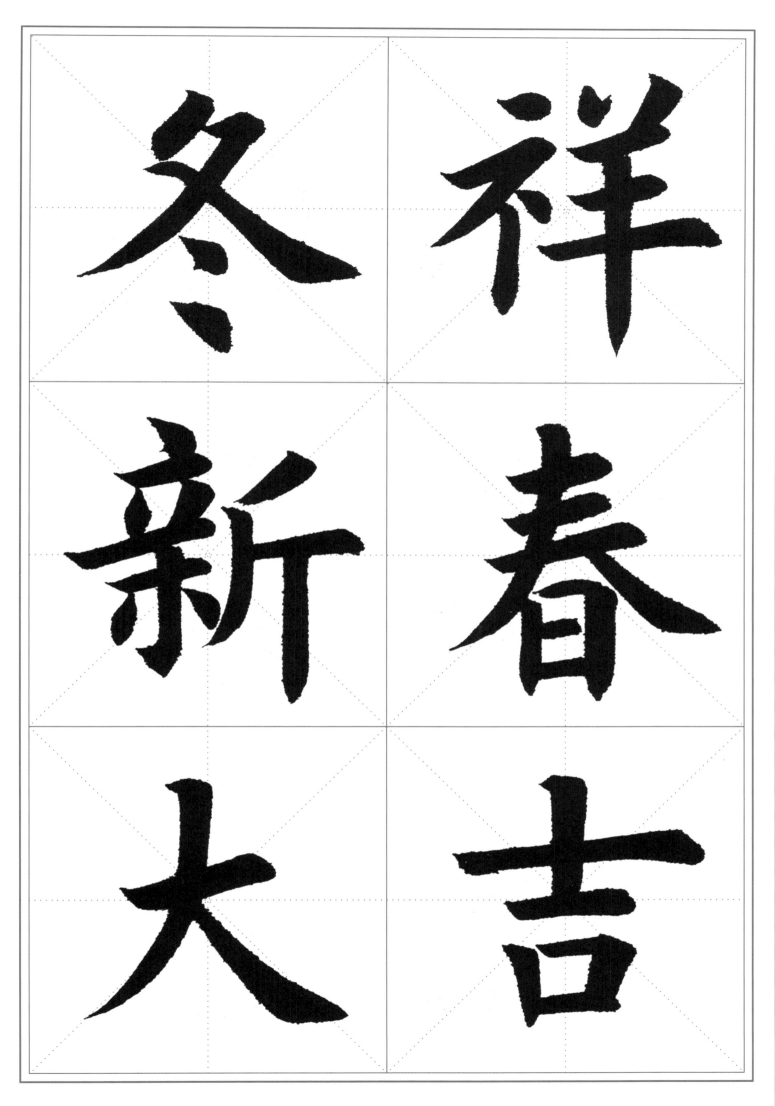

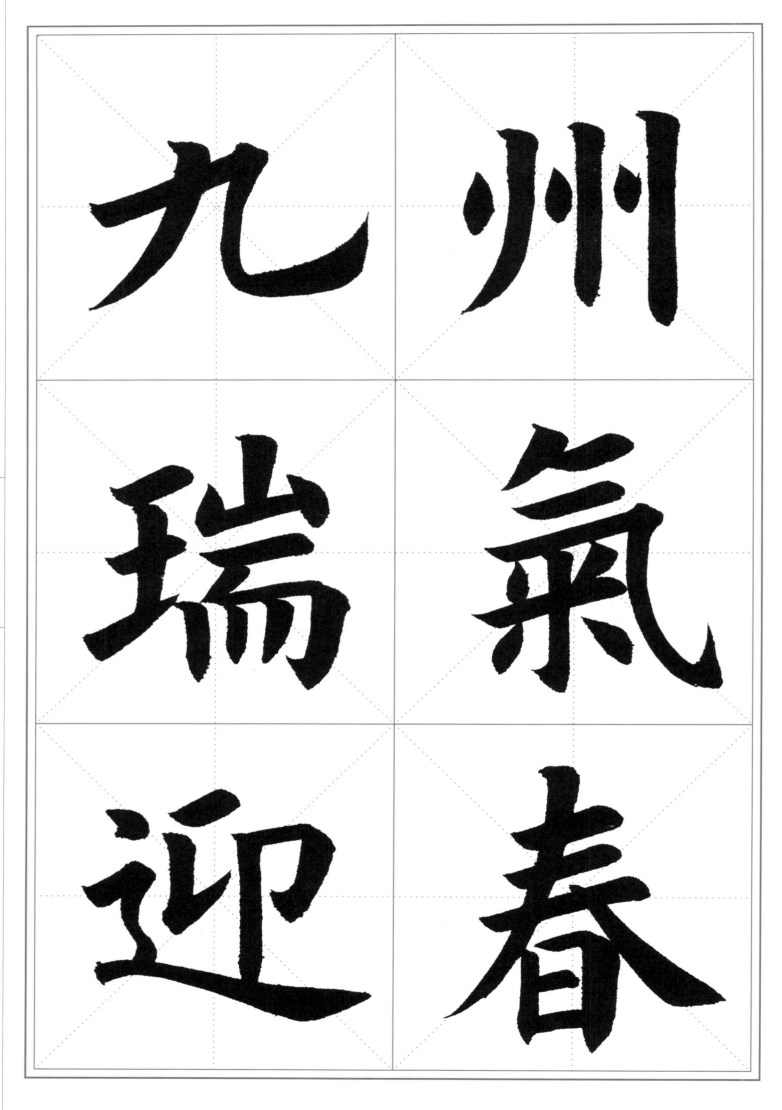

九州瑞迎
州氣春

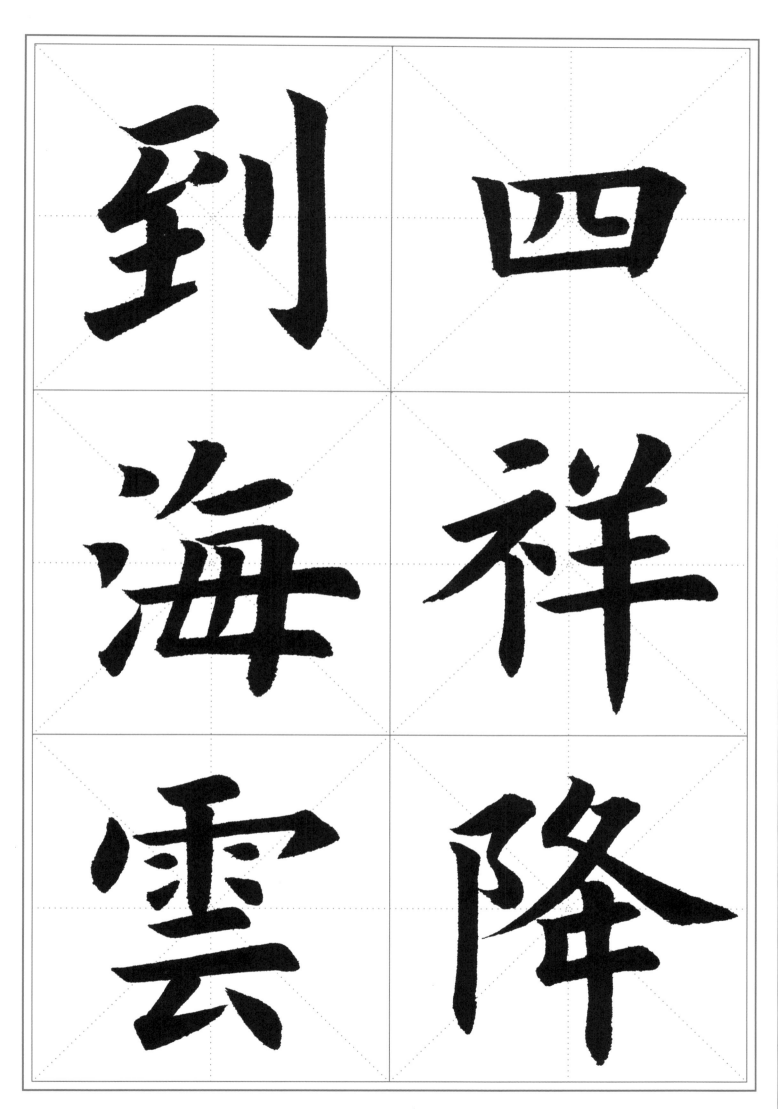

四到

祥海

降雲

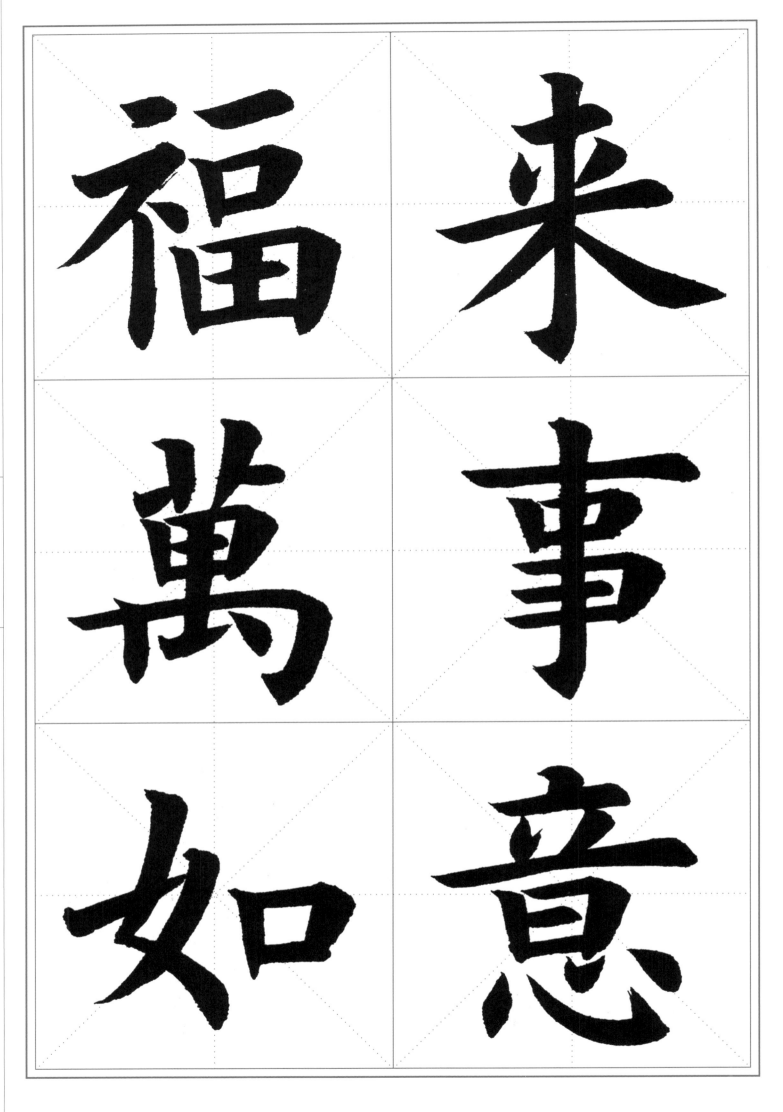

新春大吉

万事如意

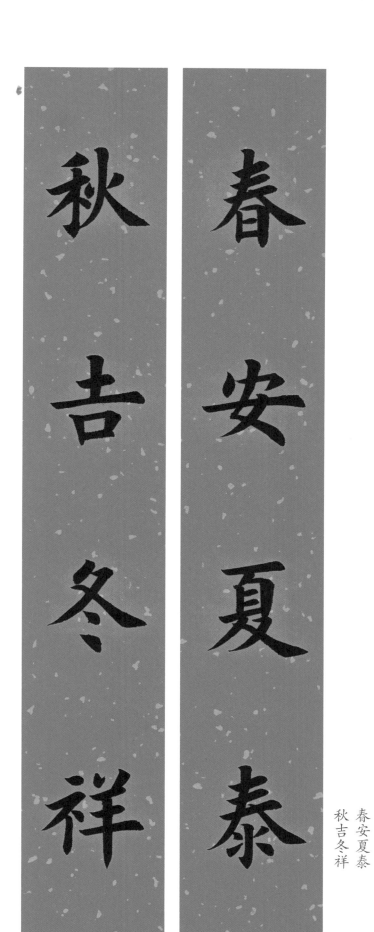

秋吉冬祥

春安夏泰

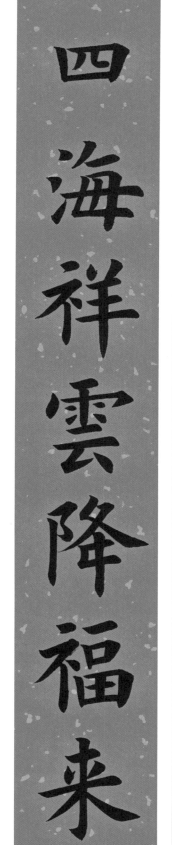

四海祥雲降福来

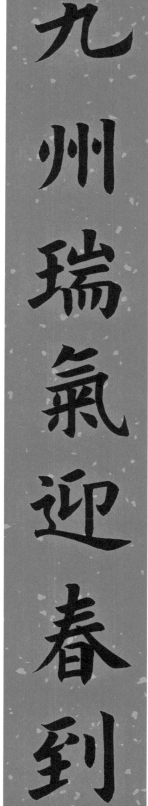

九州瑞氣迎春到

九州瑞气迎春到
四海祥云降福来

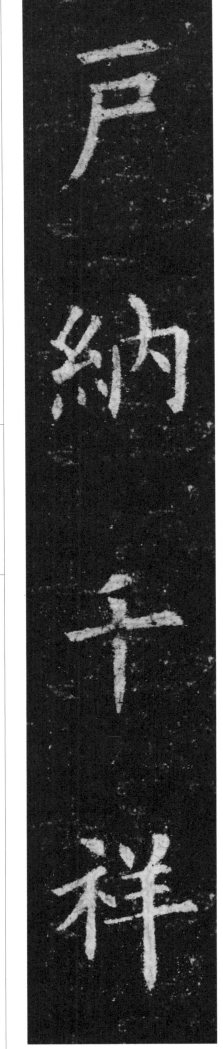

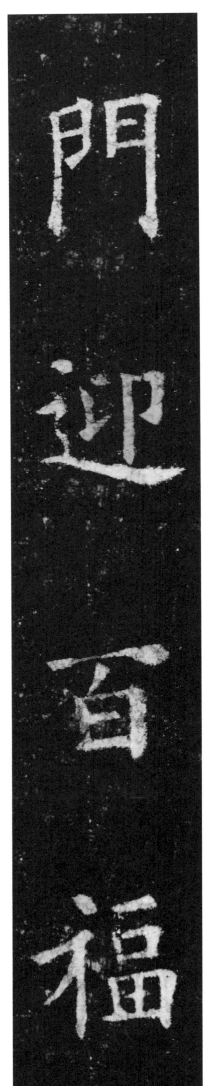

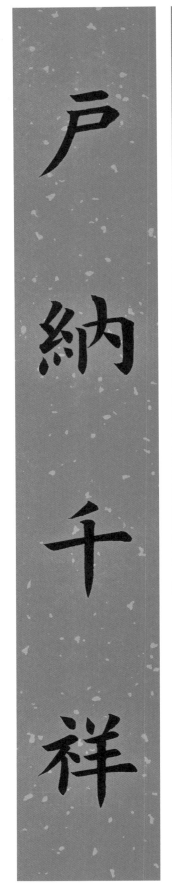

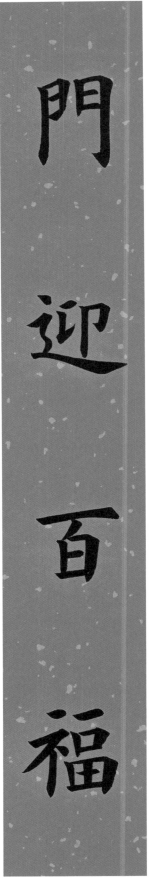

欧阳询楷书集字

吉祥对联

九成宫碑

（一）四言对联

门迎百福

户纳千祥

扫二维码看视频

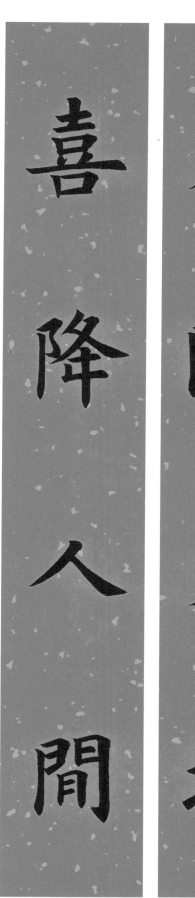
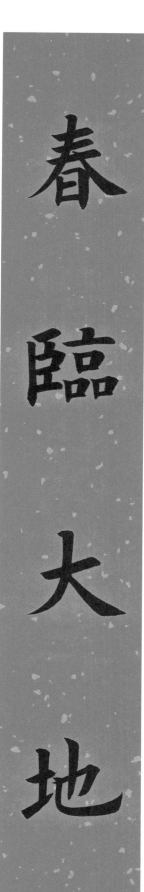
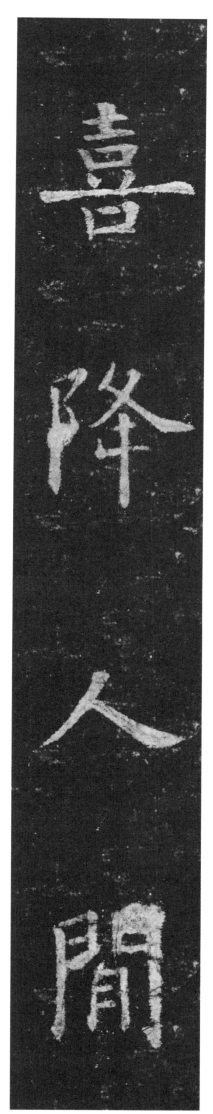
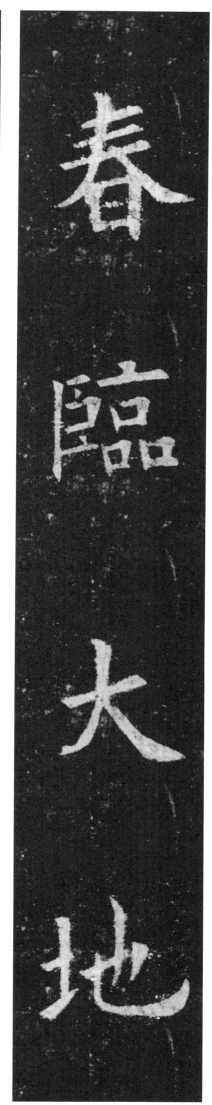

春临大地
喜降人间

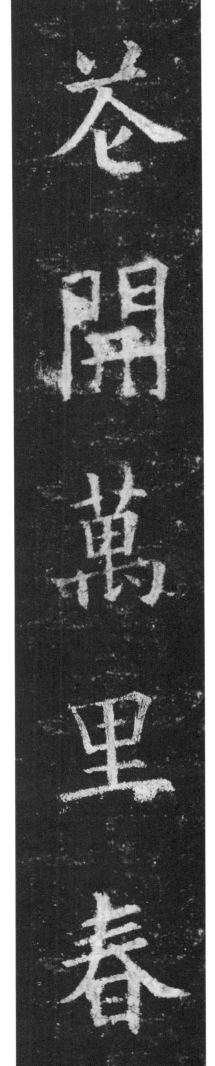

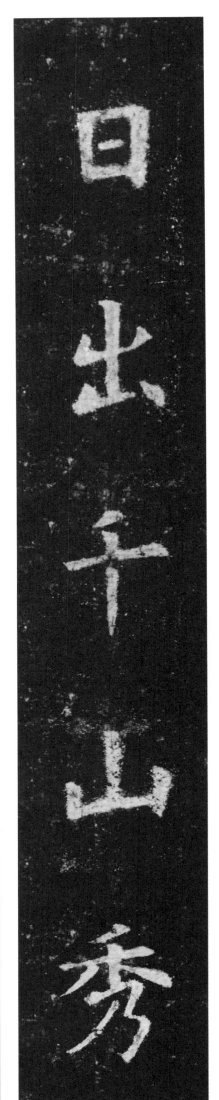

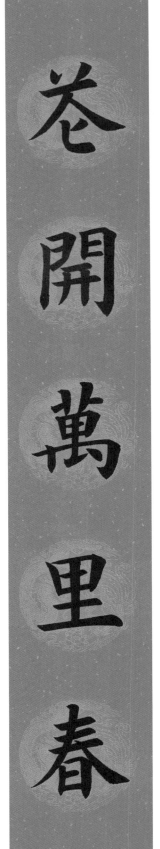

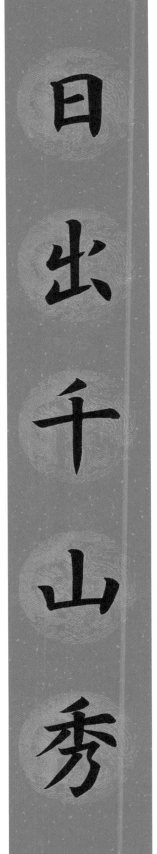

（二）五言对联

日出千山秀

花开万里春

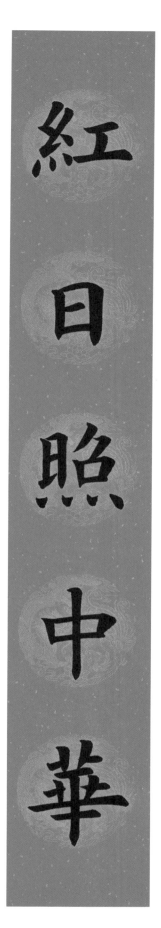
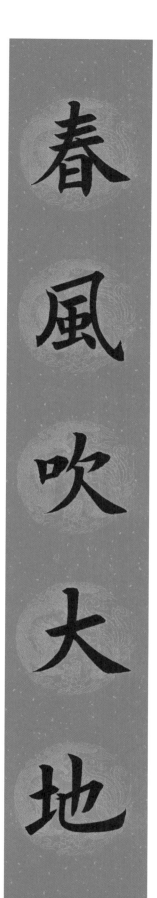

春风吹大地
红日照中华

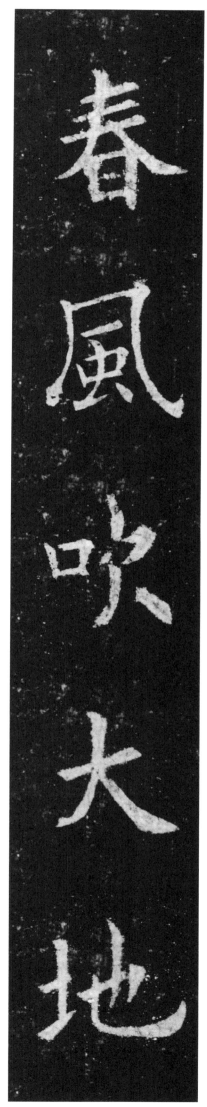

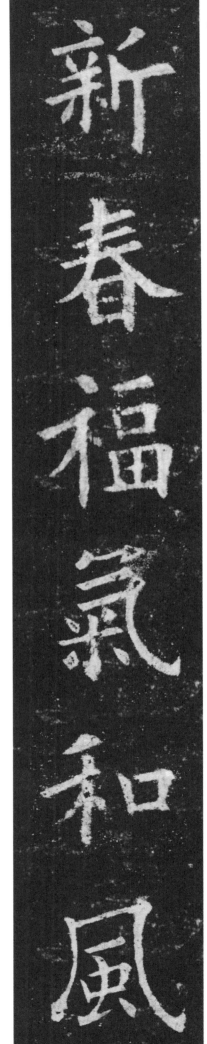

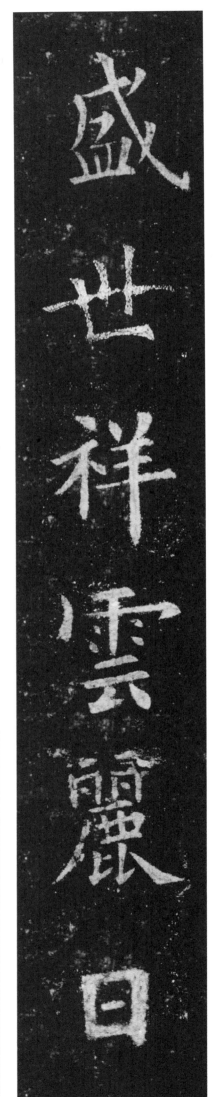

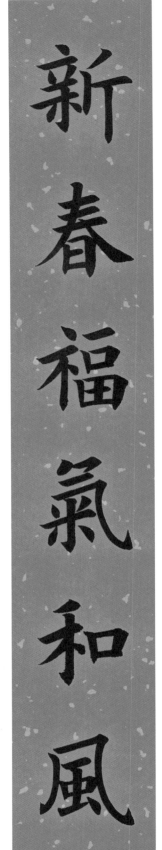

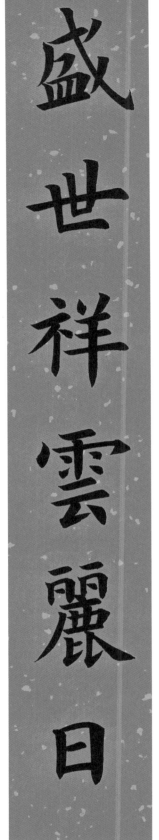

（三）六言对联

盛世祥云丽日

新春福气和风

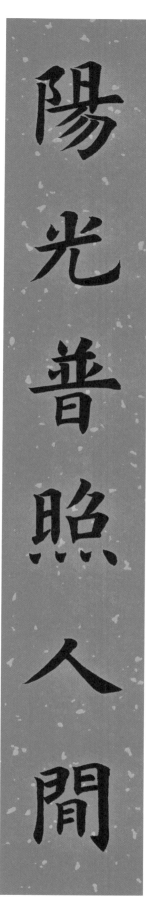

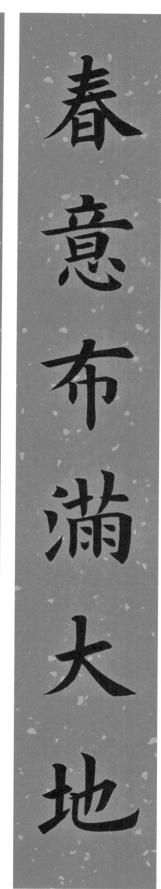

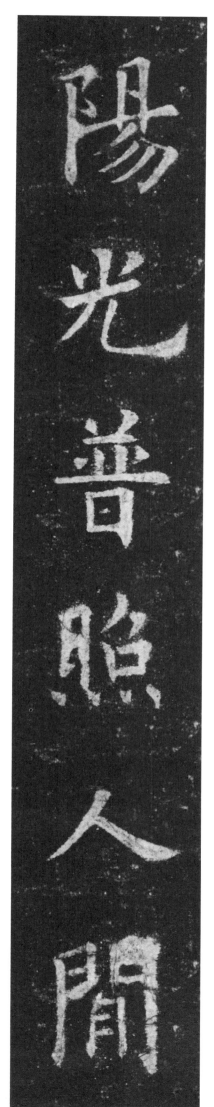

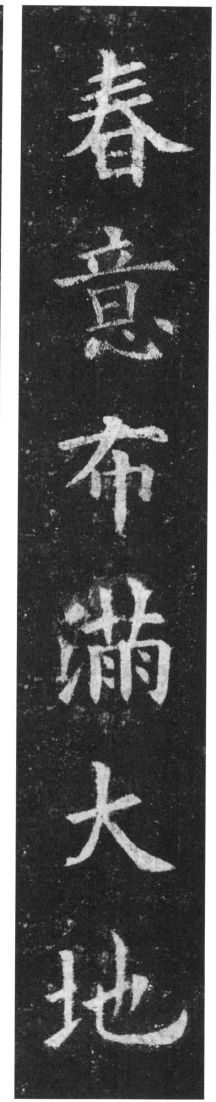

扫二维码看视频

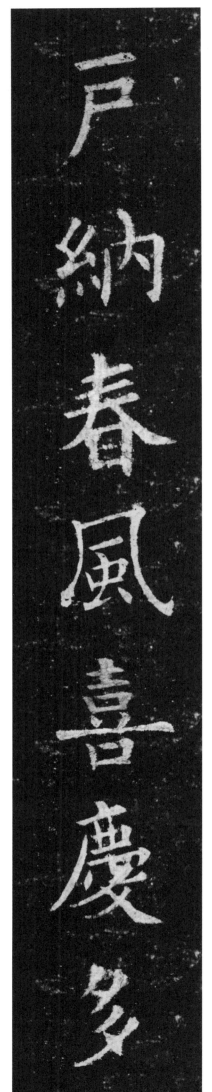

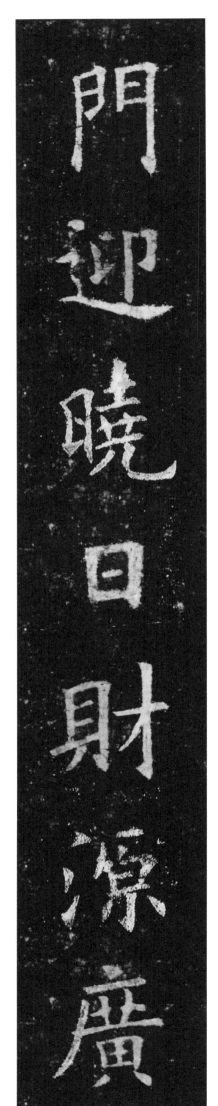

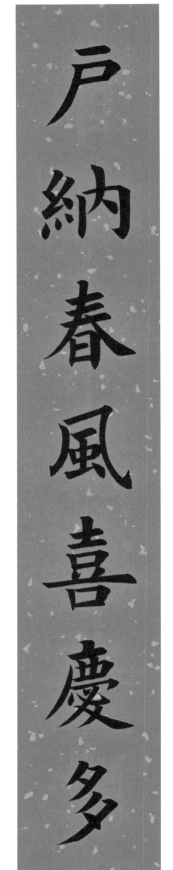

（四）七言对联

门迎晓日财源广

户纳春风喜庆多

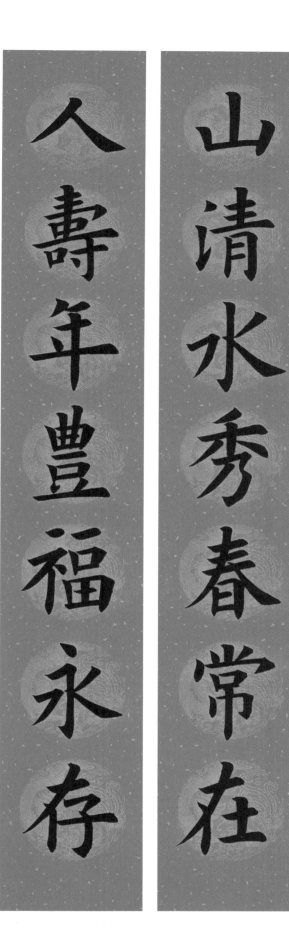

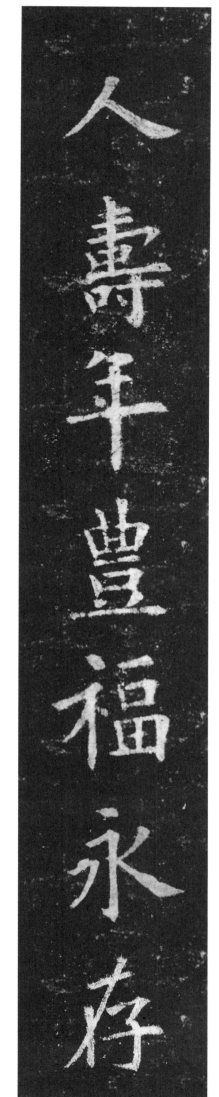

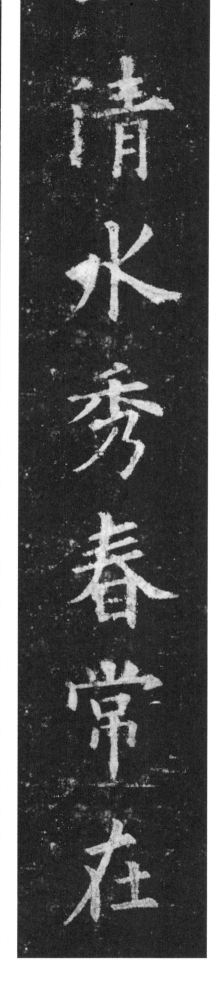

人寿年丰福永存

山清水秀春常在

山清水秀春常在
人寿年丰福永存

扫二维码看视频

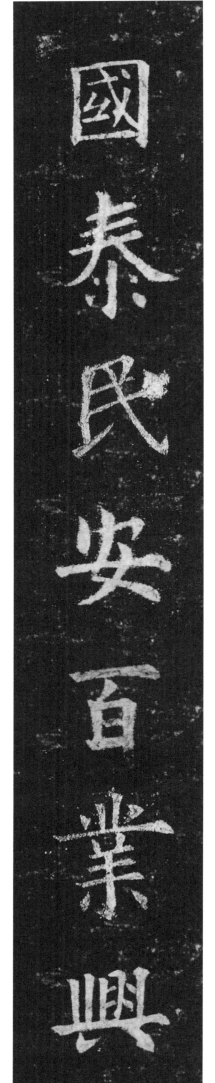

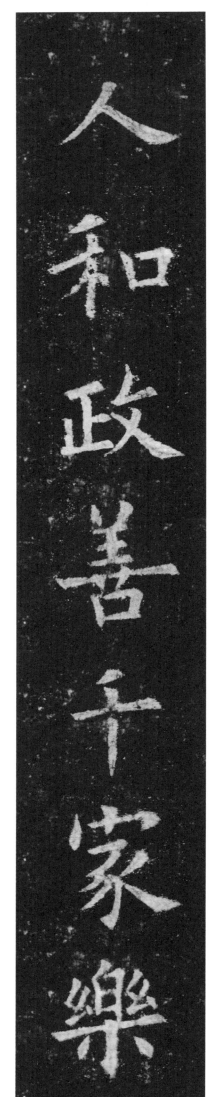

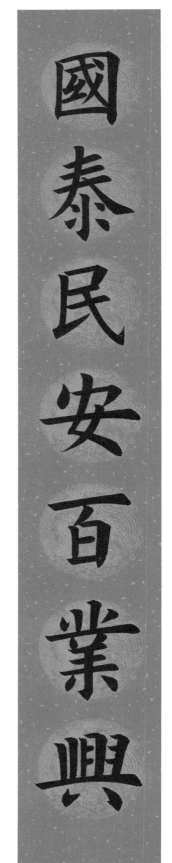

人和政善千家乐
国泰民安百业兴

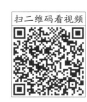

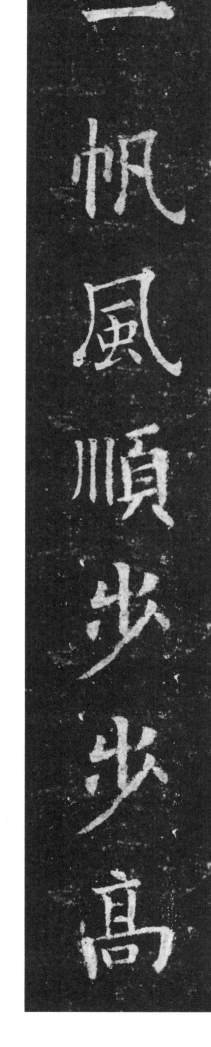

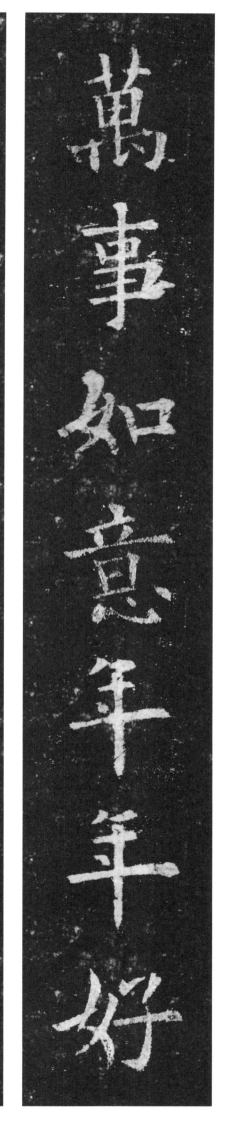

一帆風順步步高

萬事如意年年好

万事如意年年好
一帆风顺步步高

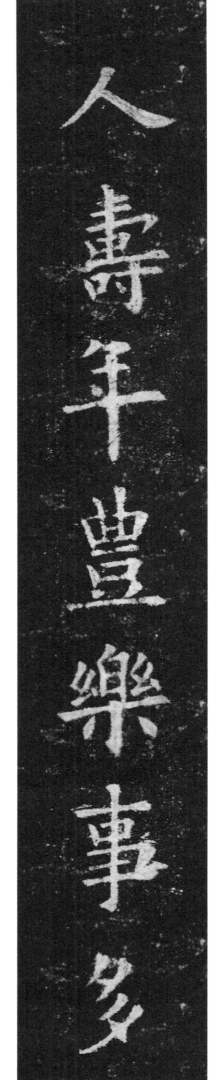

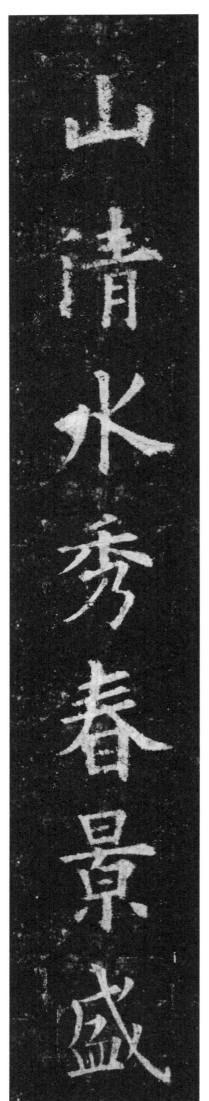

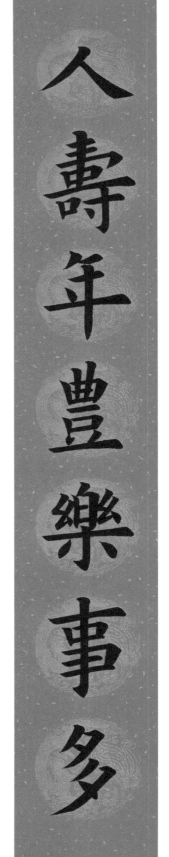

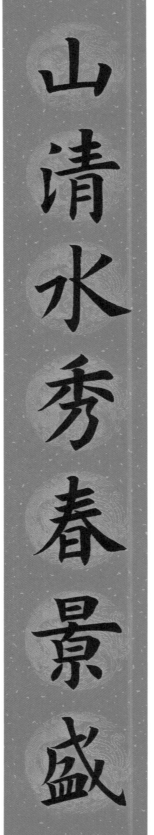

山清水秀春景盛

人寿年丰乐事多

扫二维码看视频

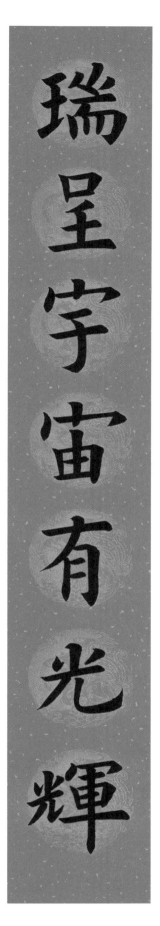

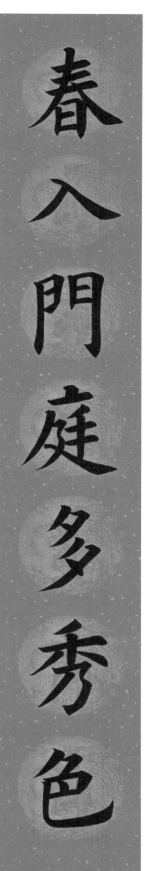

瑞呈宇宙有光辉

春入门庭多秀色

扫二维码看视频

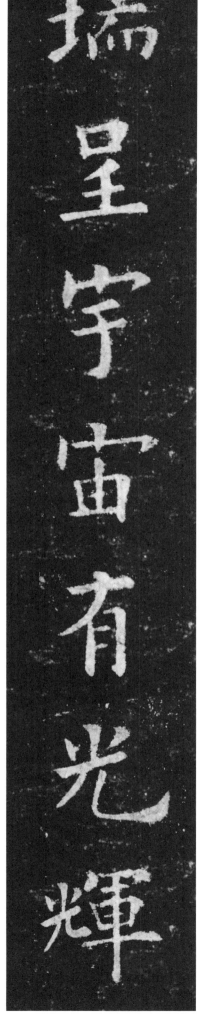

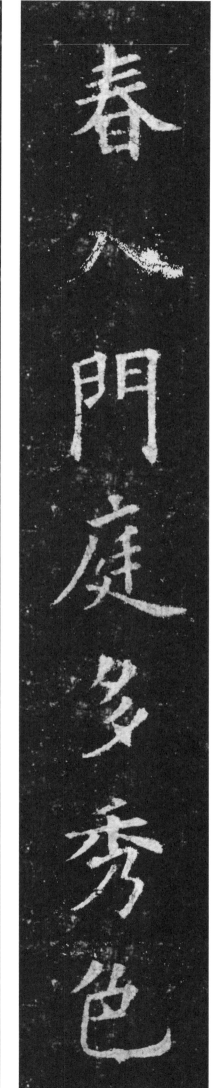

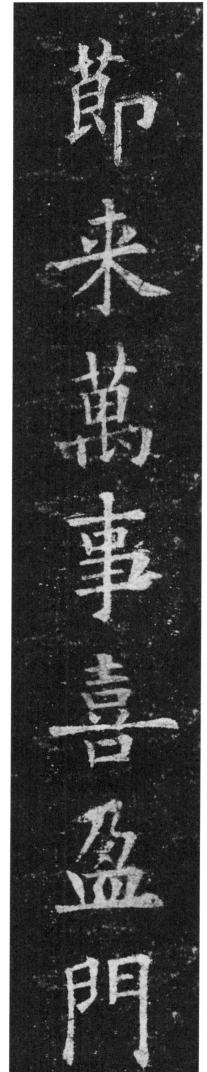

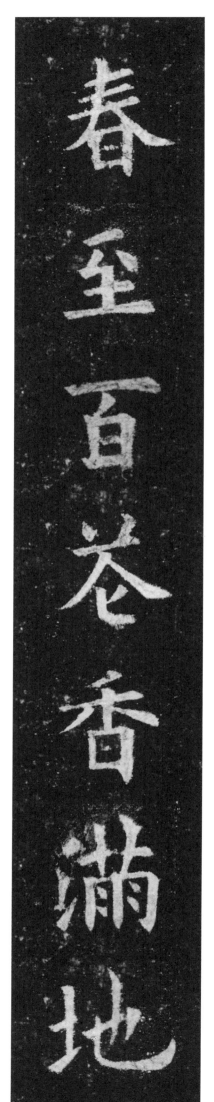

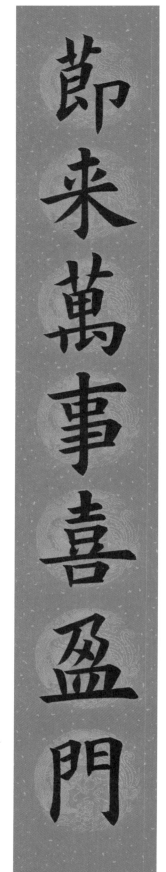

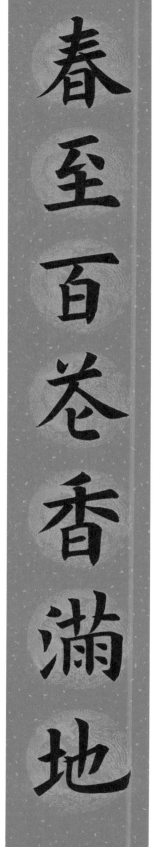

春至百花香满地
节来万事喜盈门

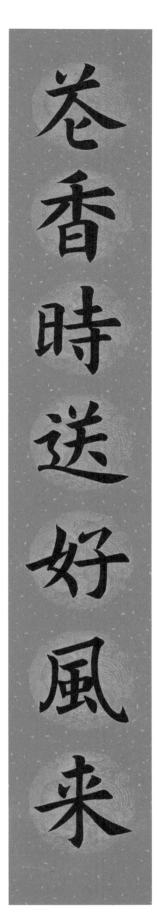
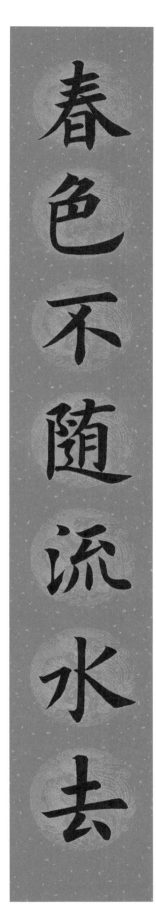
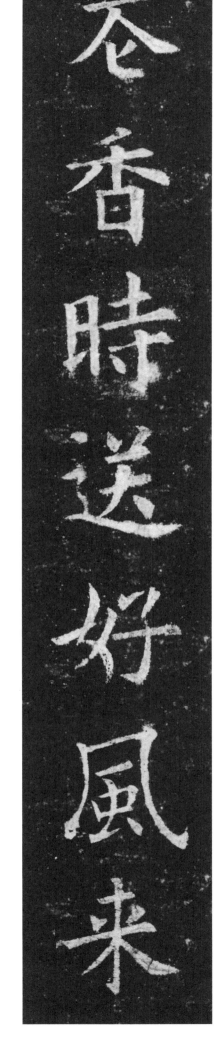
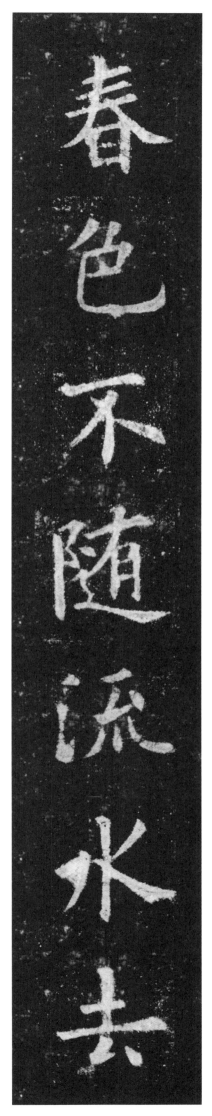

春色不随流水去
花香时送好风来

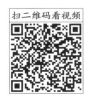

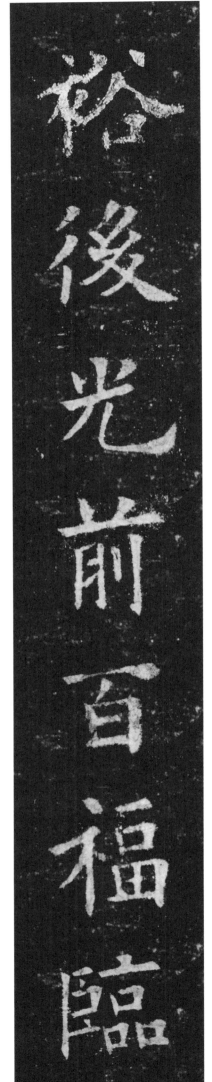

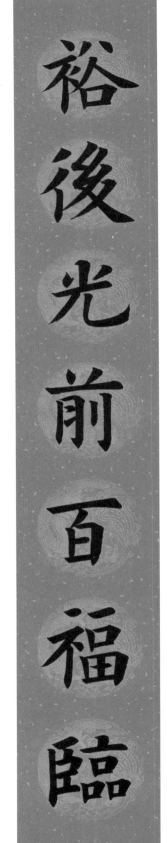

地灵人杰千祥集

裕后光前百福临

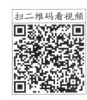

扫二维码看视频

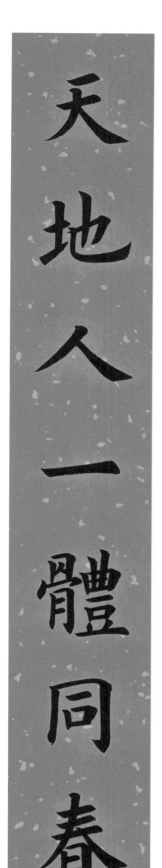

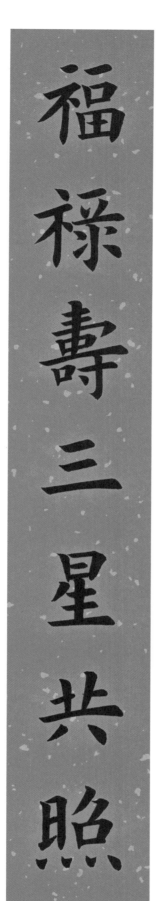

天地人一体同春
福禄寿三星共照

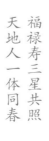

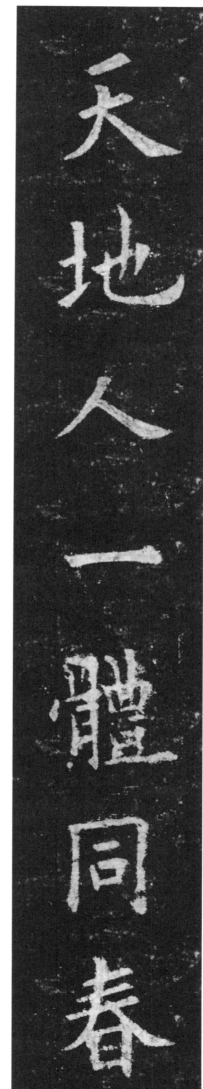

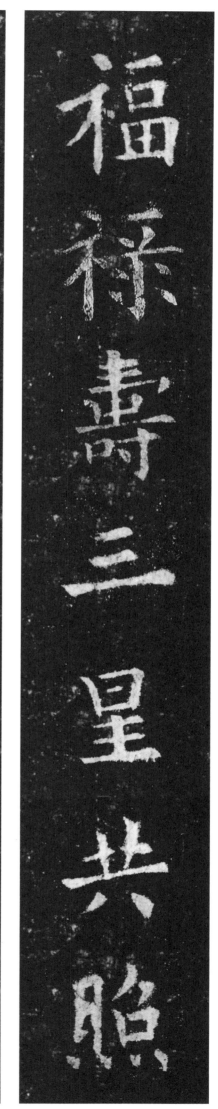

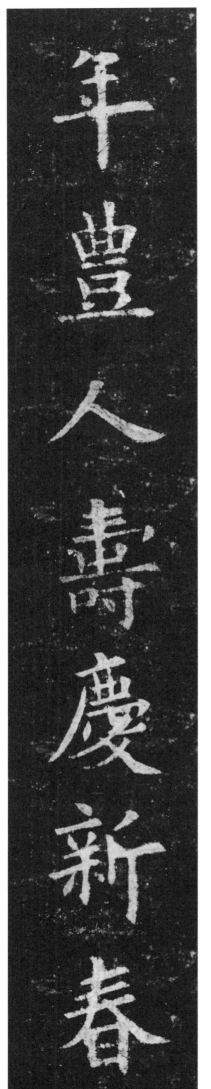

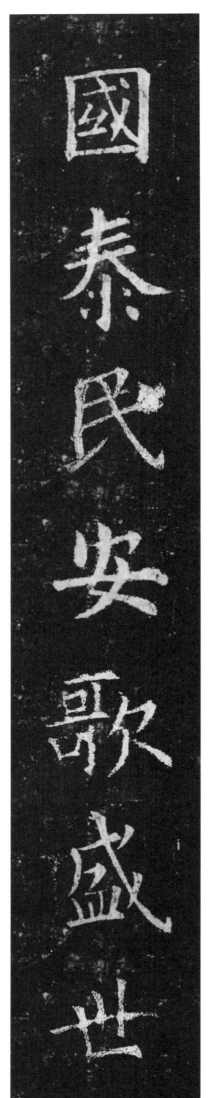

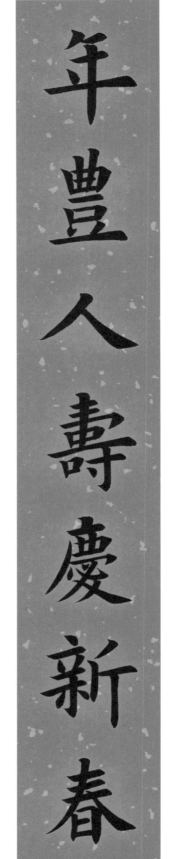

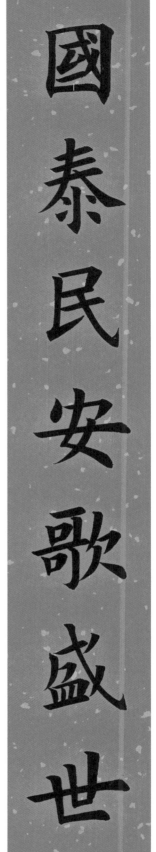

国泰民安歌盛世
年丰人寿庆新春

扫二维码看视频

春来樂種富貴卷

冬去喜生吉祥草

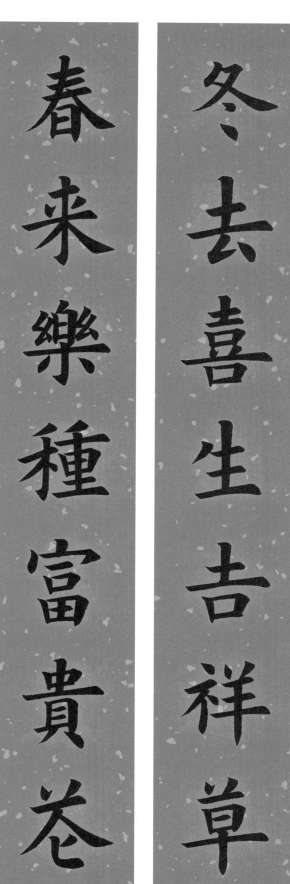
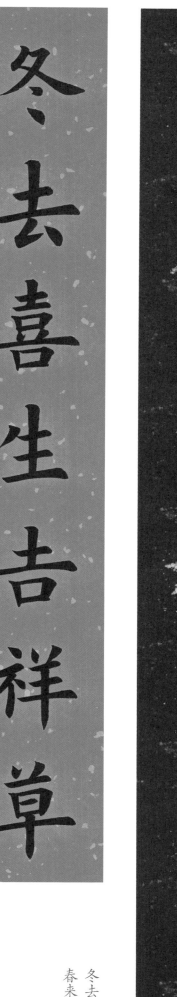

冬去喜生吉祥草
春来乐种富贵花

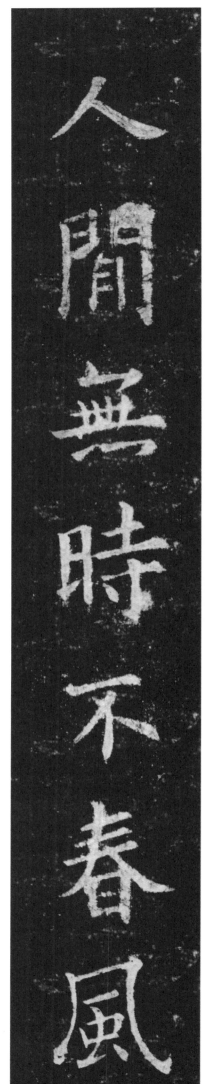

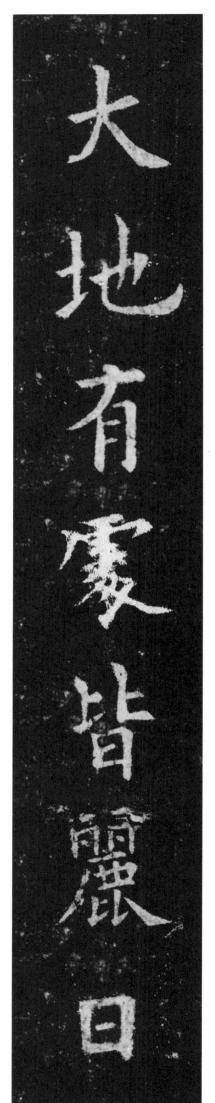

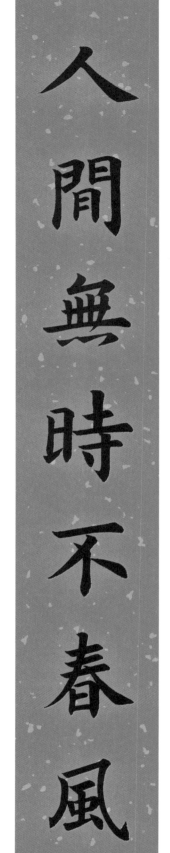

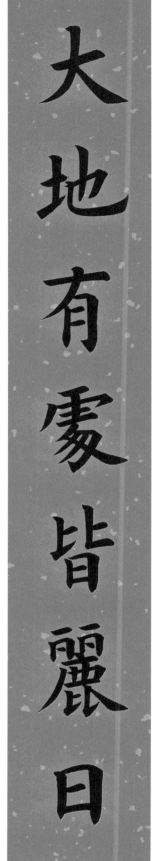

大地有处皆丽日
人间无时不春风

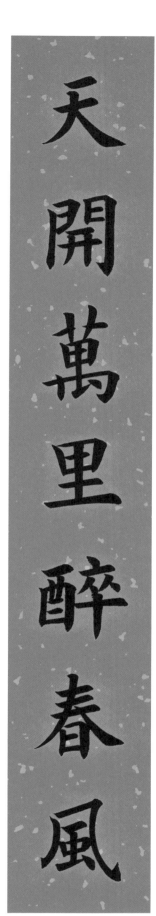

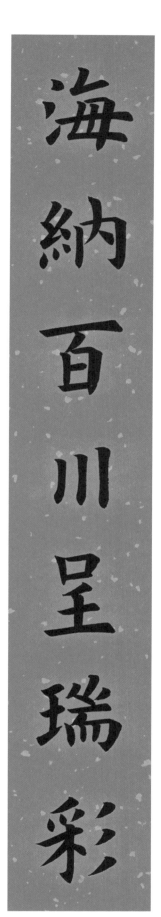

海纳百川呈瑞彩

天开万里醉春风

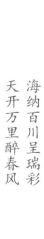

海纳百川呈瑞彩
天开万里醉春风

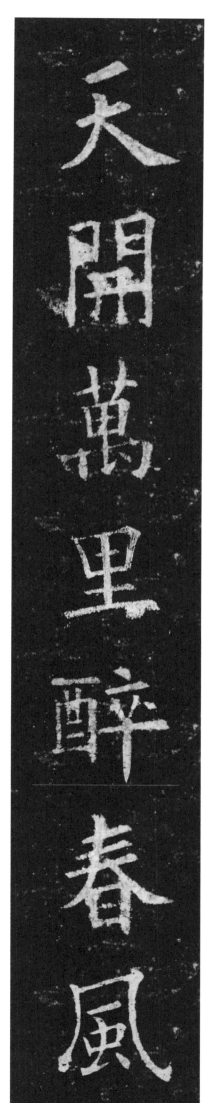

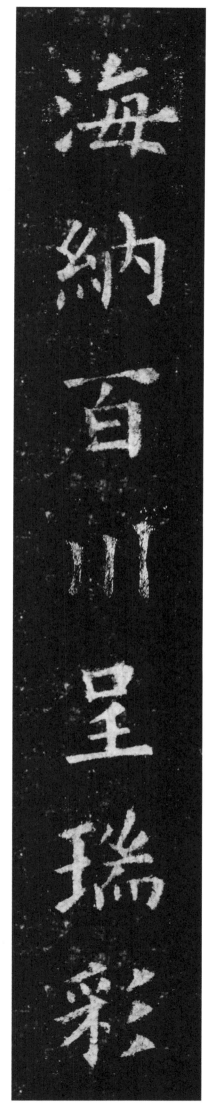

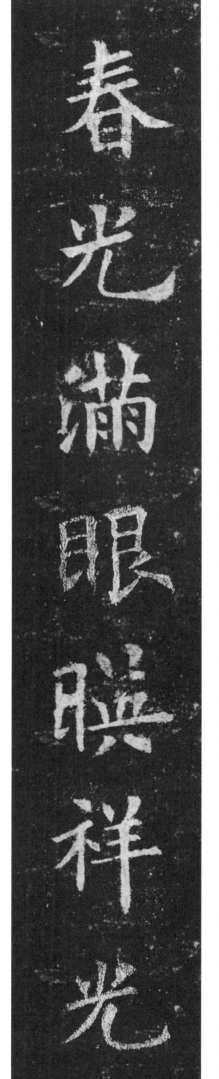

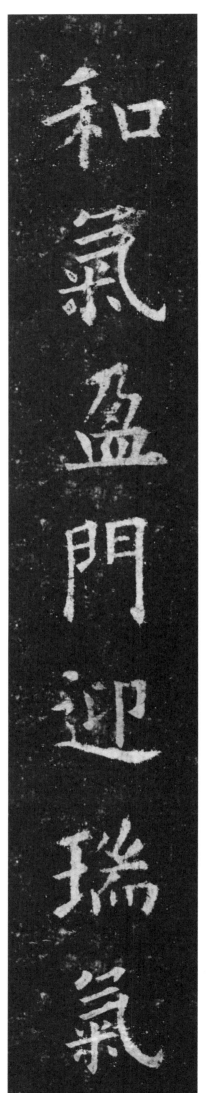

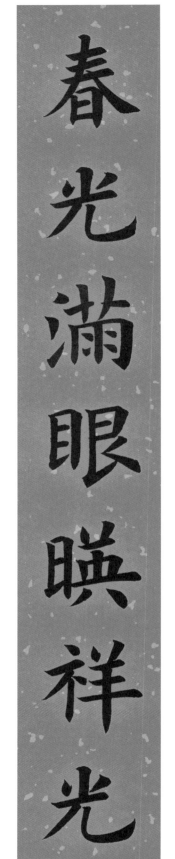

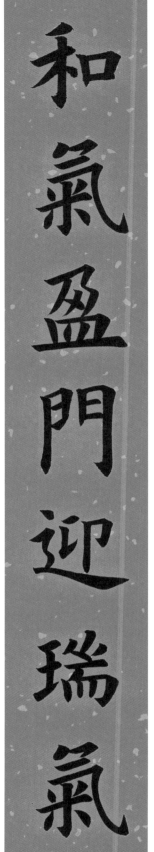

和气盈门迎瑞气
春光满眼映祥光

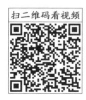

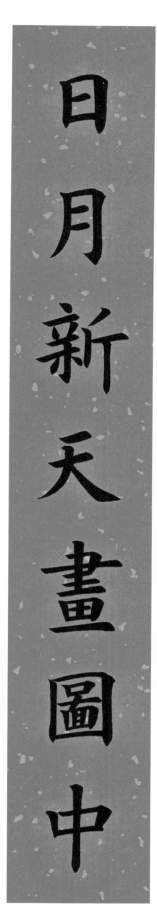

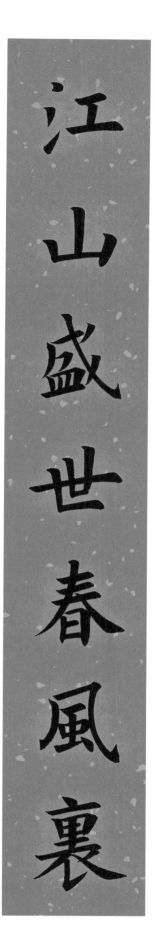

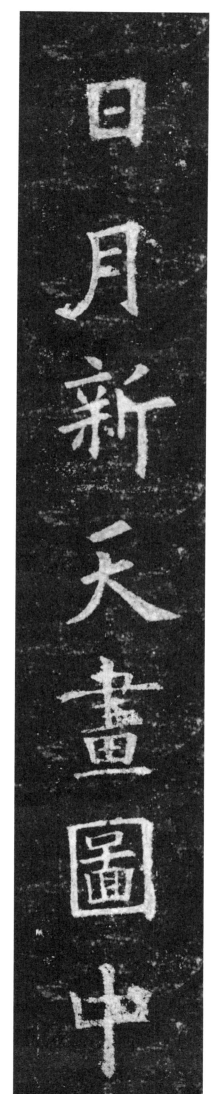

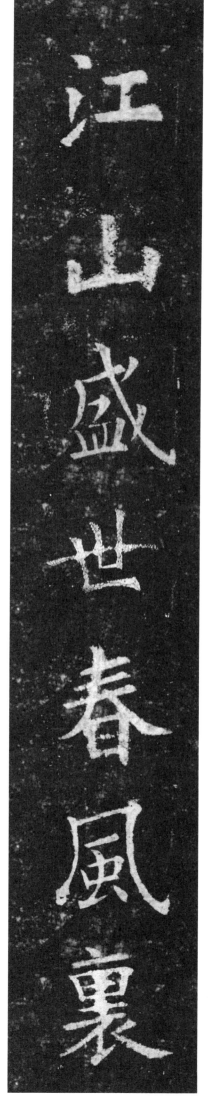

江山盛世春风里
日月新天画图中

扫二维码看视频

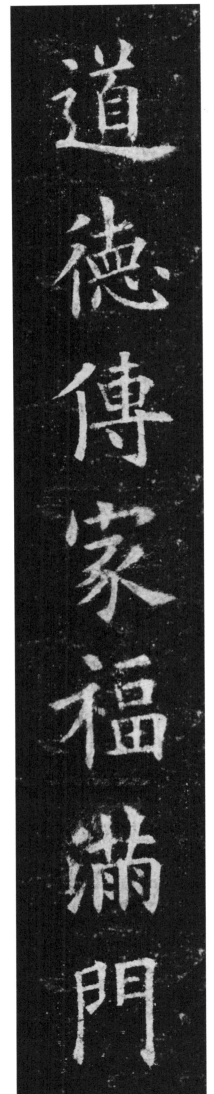

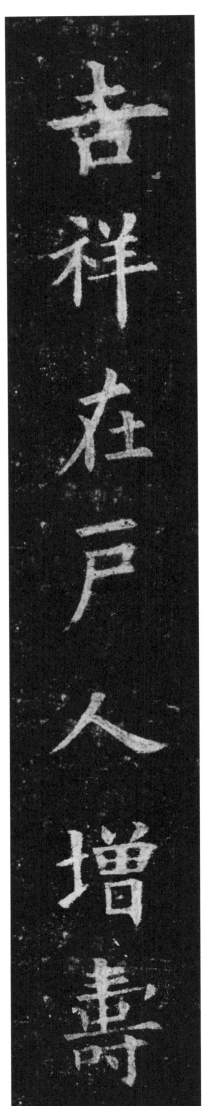

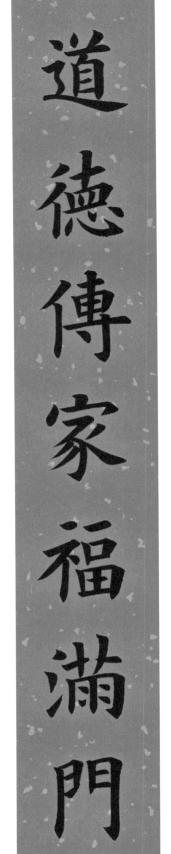

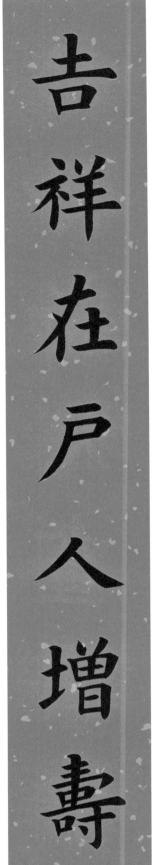

吉祥在户人增寿

道德传家福满门

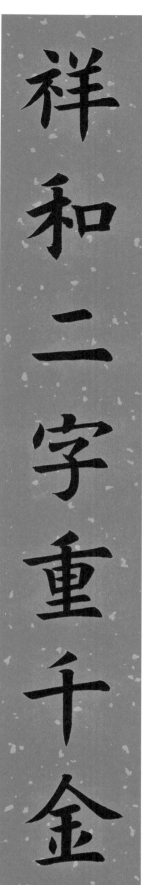
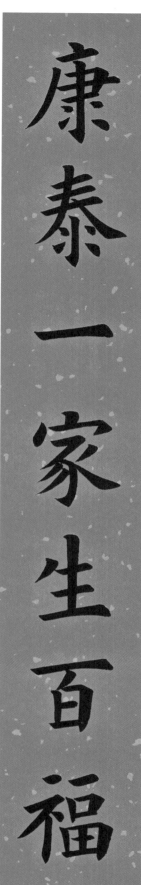

祥和二字重千金

康泰一家生百福

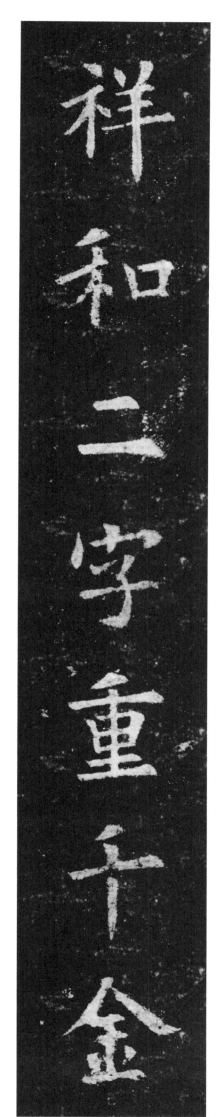
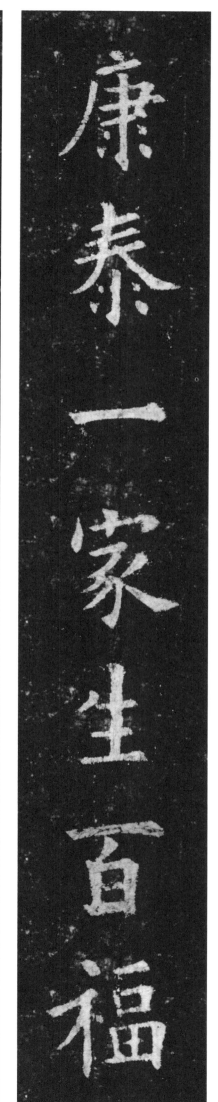

康泰一家生百福
祥和二字重千金

扫二维码看视频

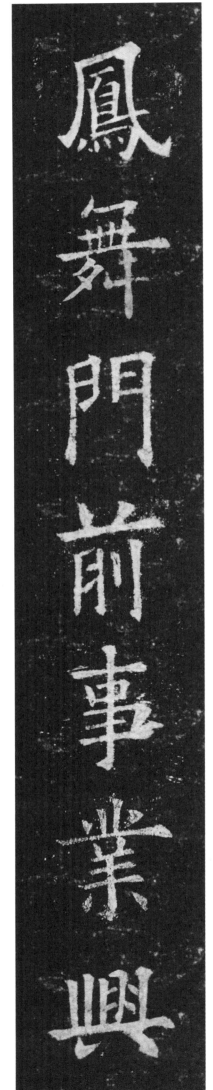

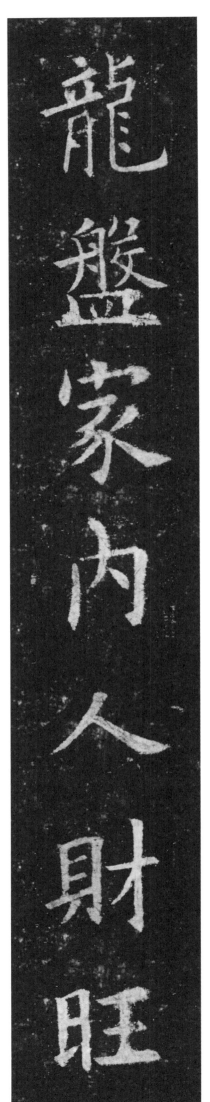

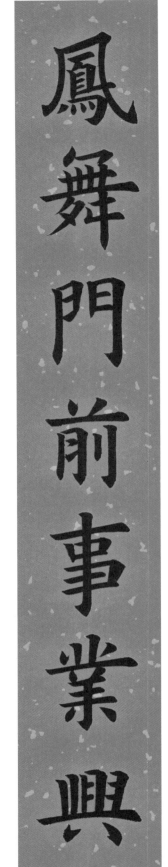

龙盘家内人财旺

凤舞门前事业兴

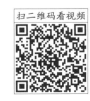

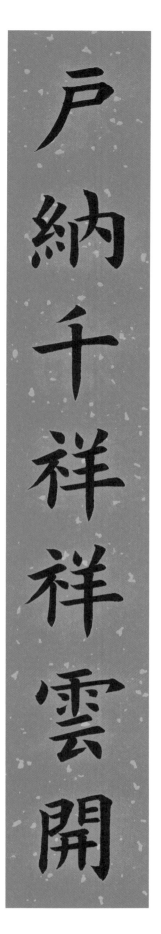

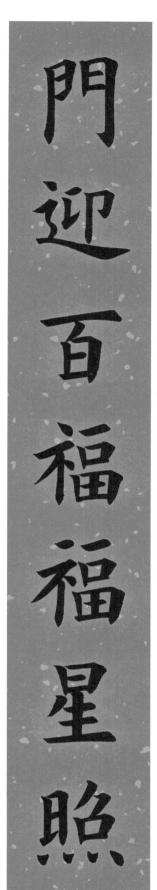

門迎百福福星照
户纳千祥祥云开

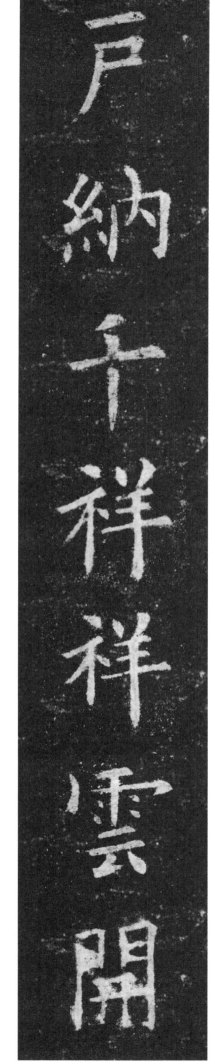

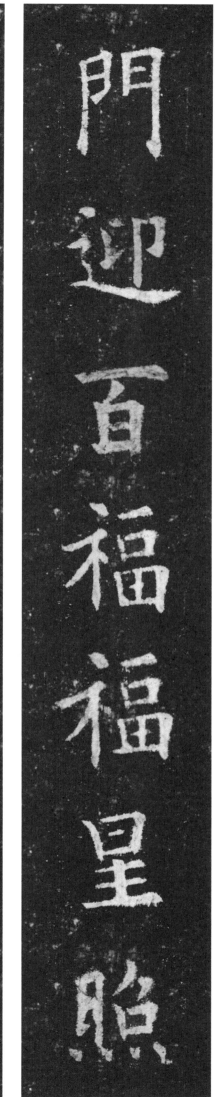

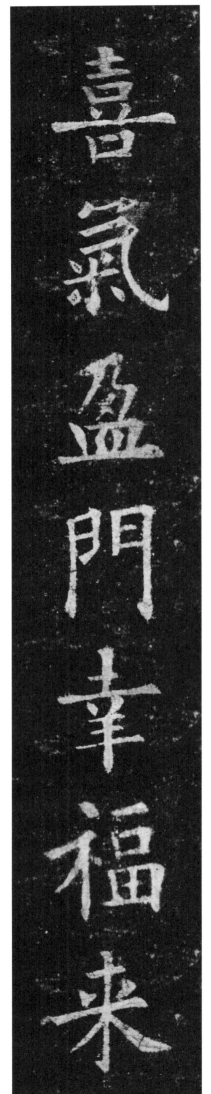

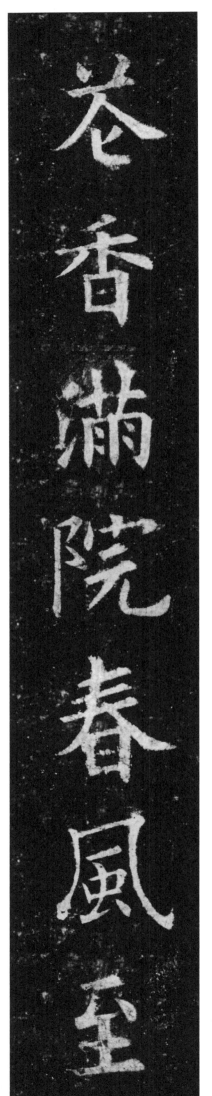

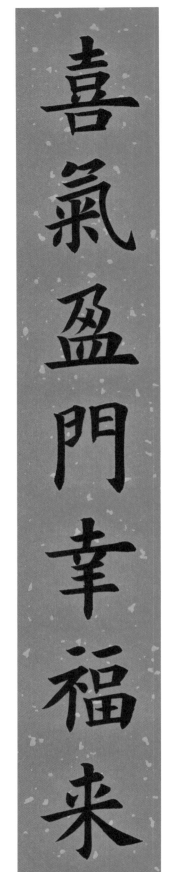

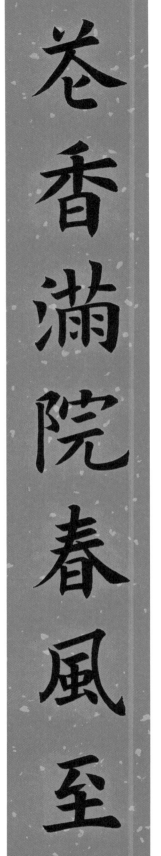

花香满院春风至
喜气盈门幸福来

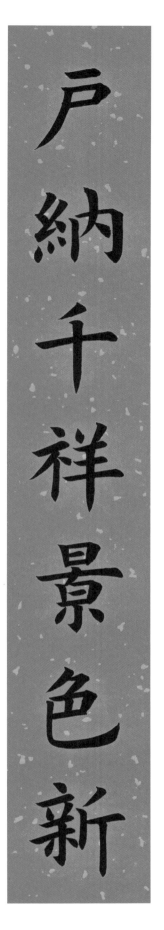

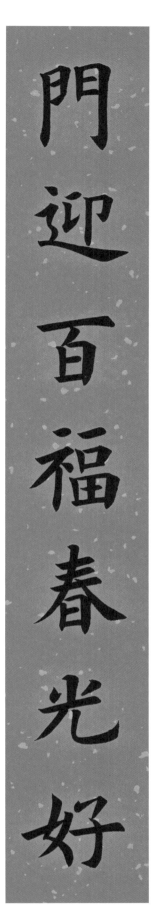

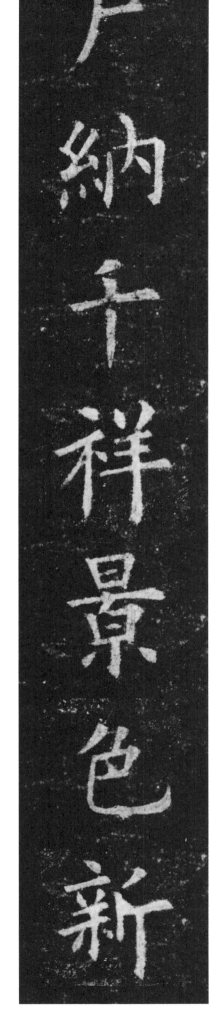

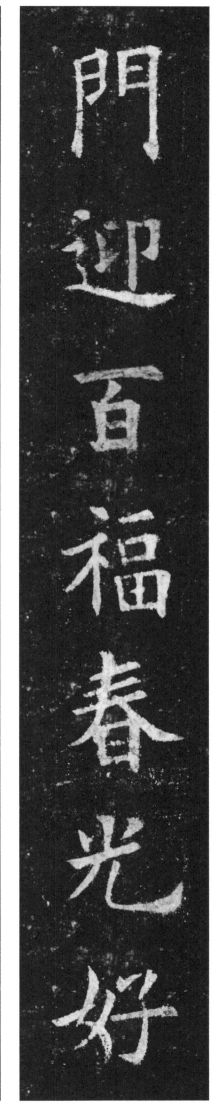

門迎百福春光好
戶納千祥景色新

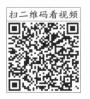

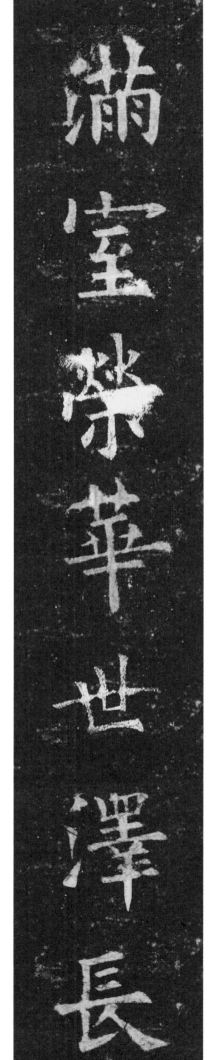

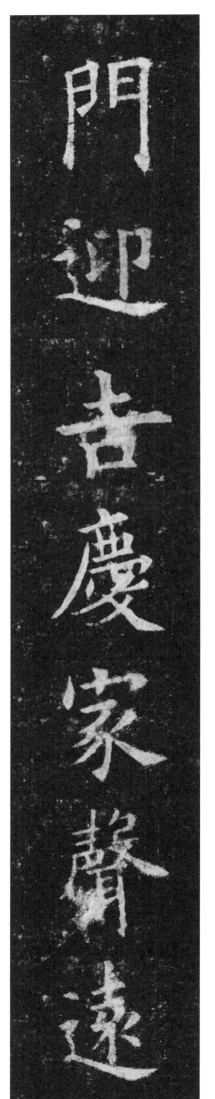

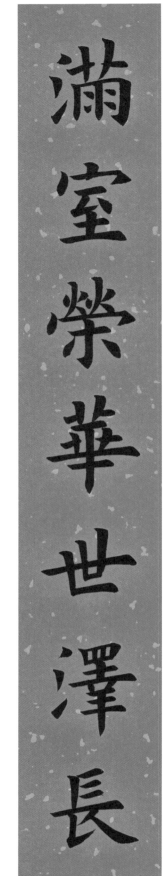

门迎吉庆家声远

满室荣华世泽长

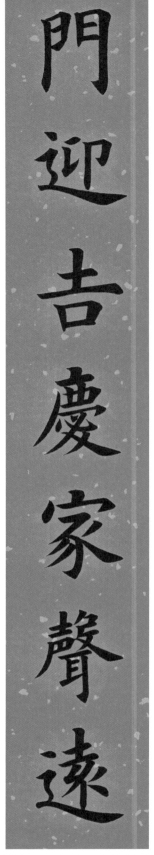

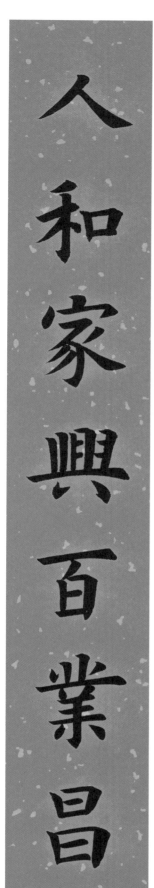

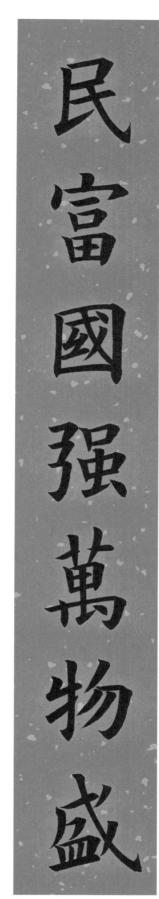

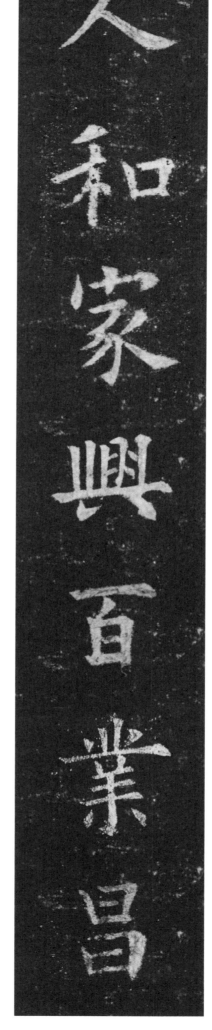

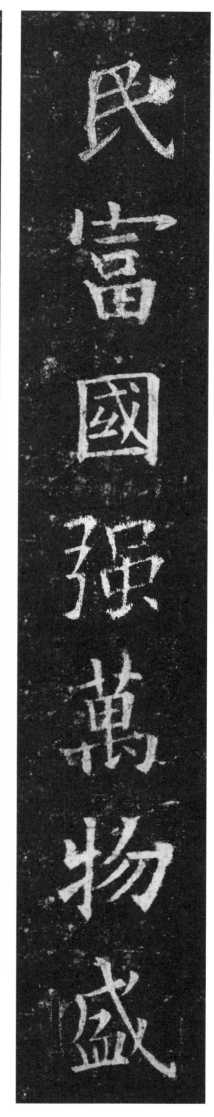

民富国强万物盛

人和家兴百业昌

民富国强万物盛
人和家兴百业昌

欧阳询楷书集字

吉祥对联

九成宫碑

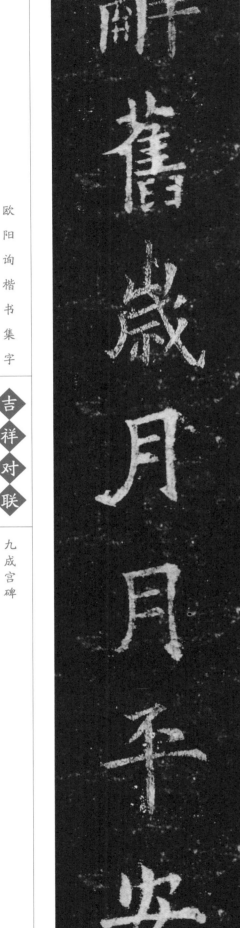

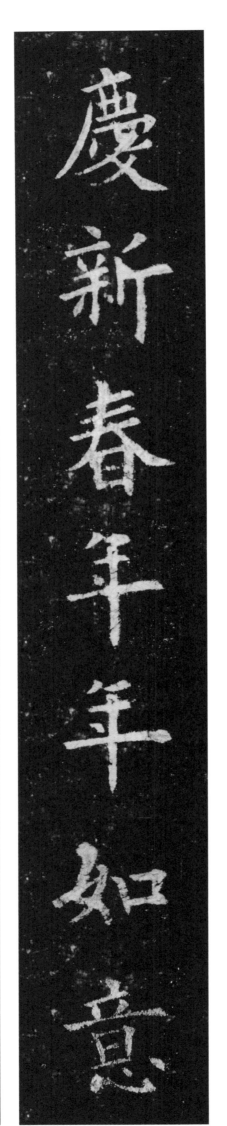

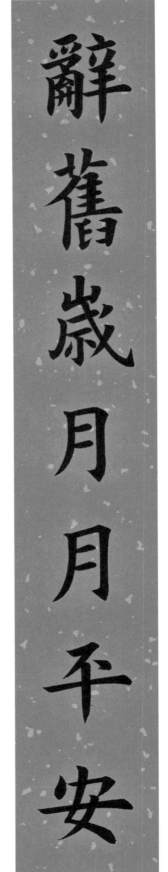

辞旧岁月月平安

庆新春年年如意

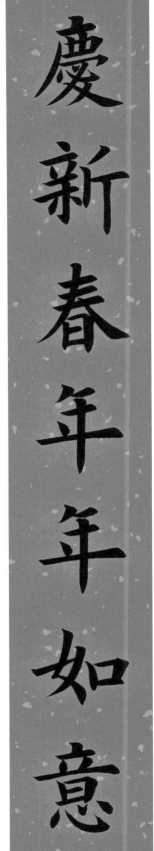

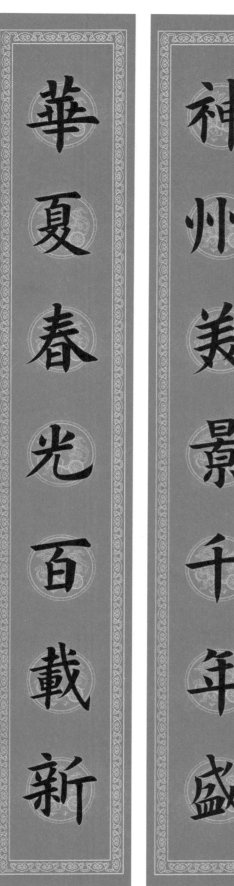
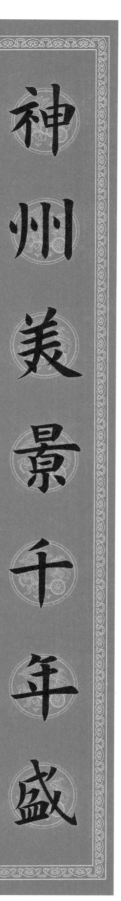

神州美景千年盛
华夏春光百载新

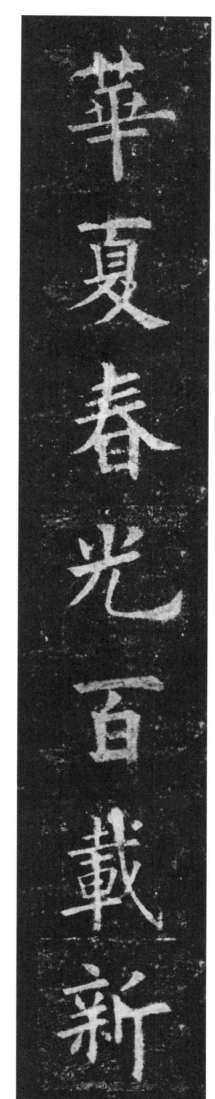
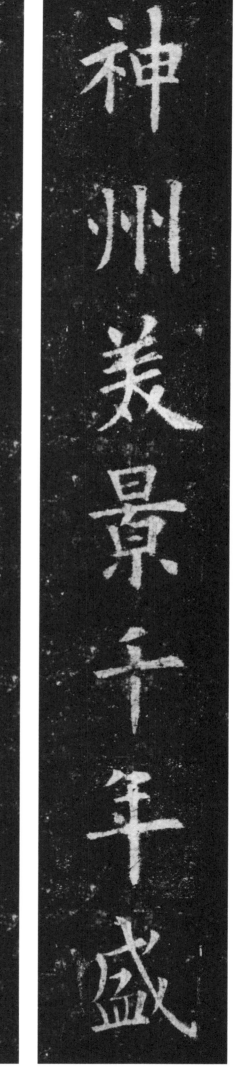

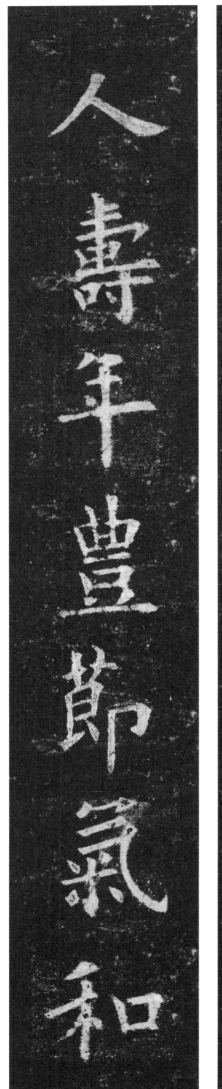

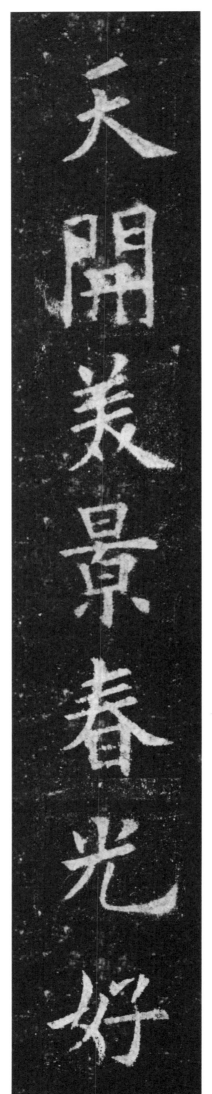

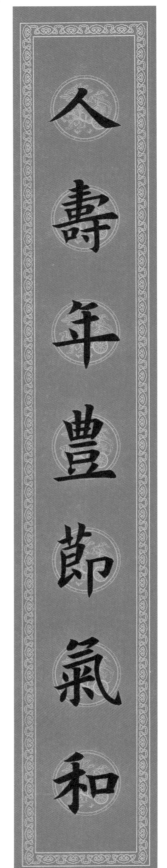

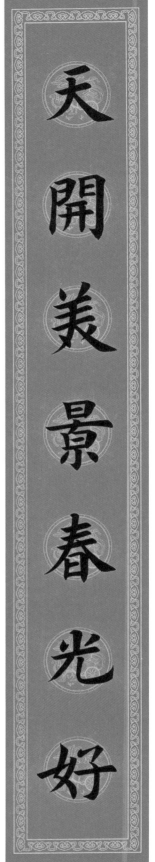

天开美景春光好

人寿年丰节气和

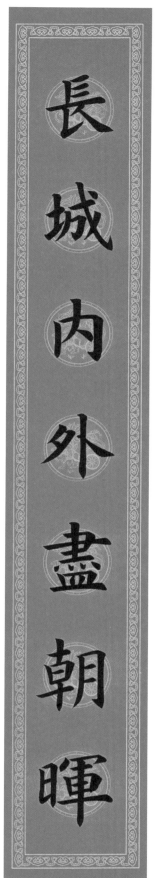

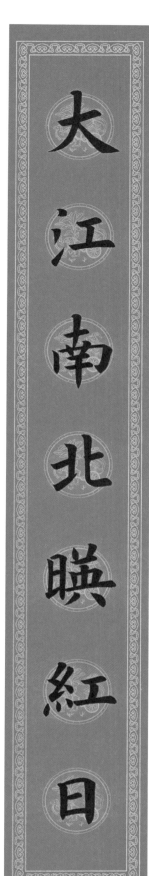

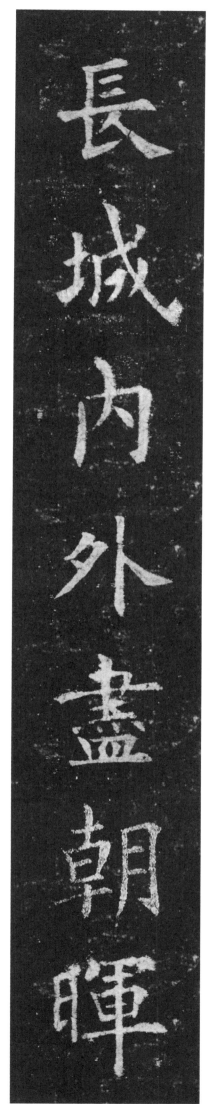

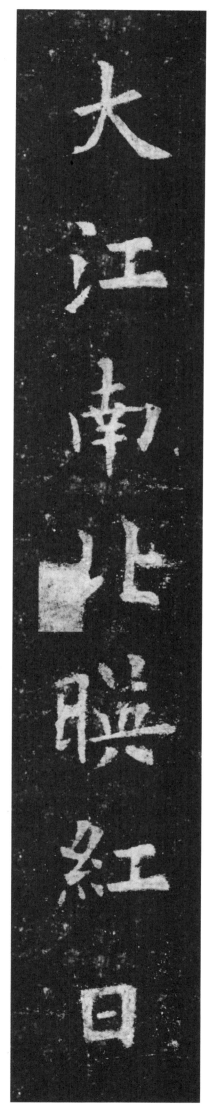

大江南北映红日
长城内外尽朝晖

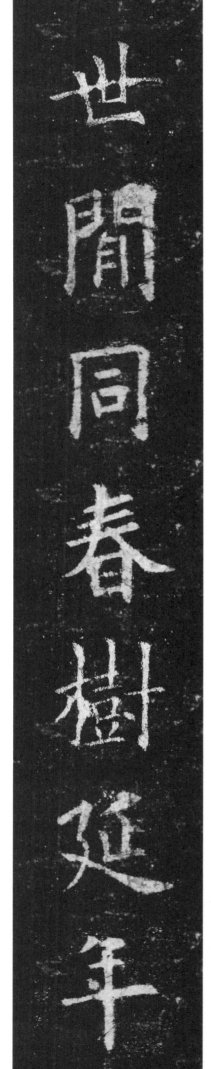

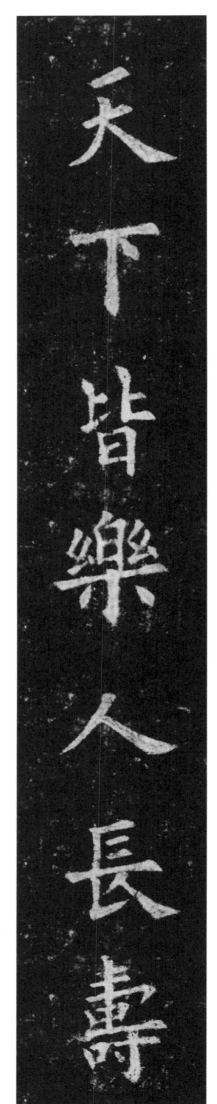

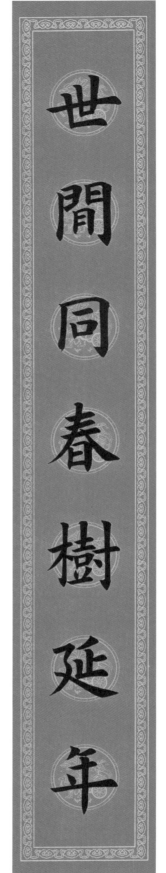

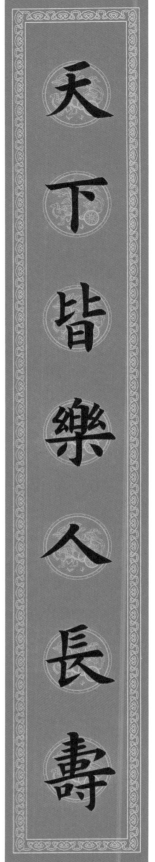

天下皆乐人长寿
世间同春树延年

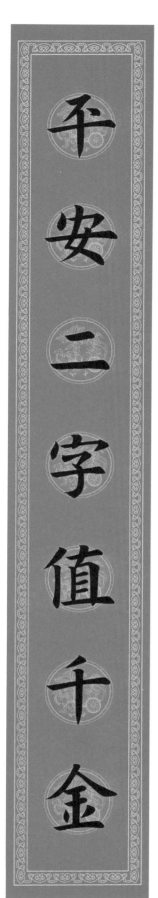
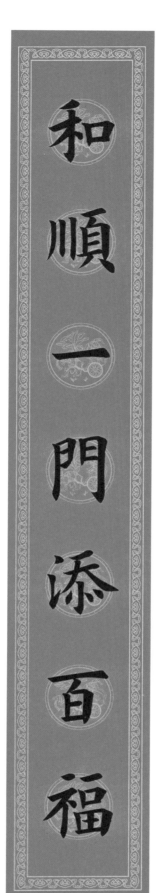
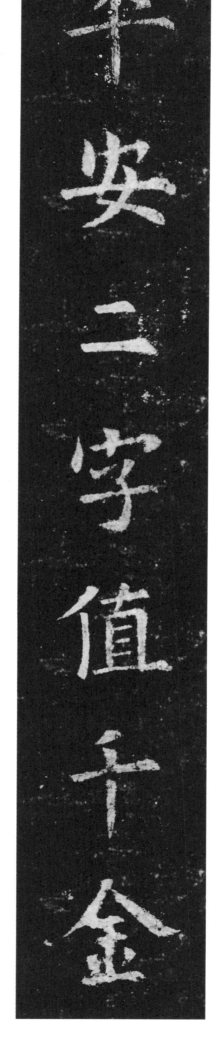
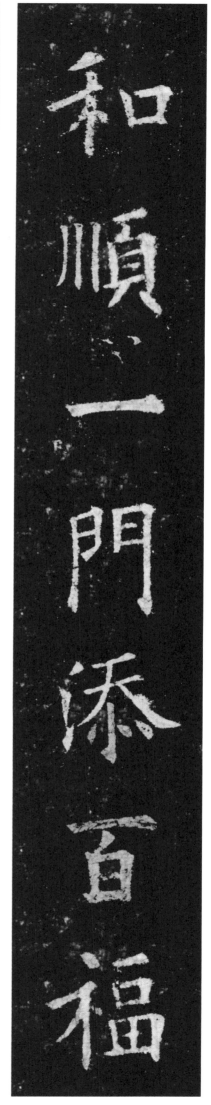

平安二字值千金

和顺一门添百福

和顺一门添百福
平安二字值千金

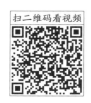

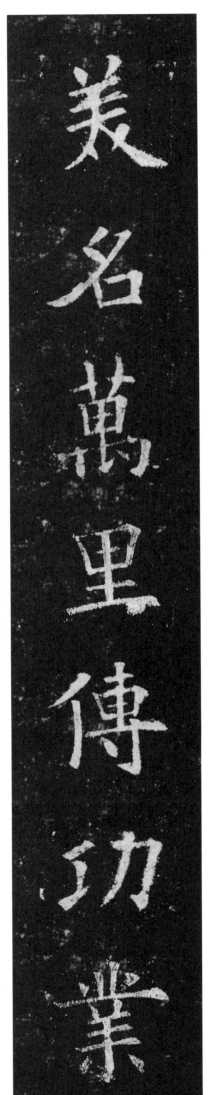

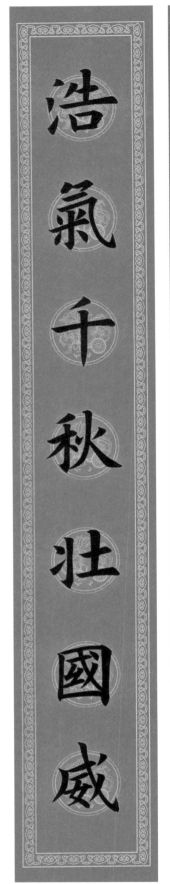

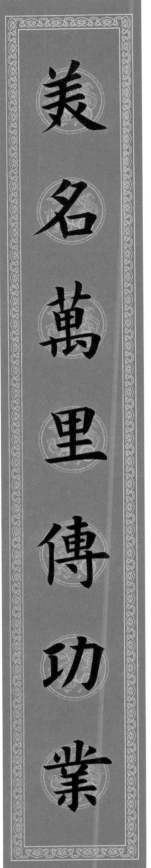

美名万里传功业
浩气千秋壮国威

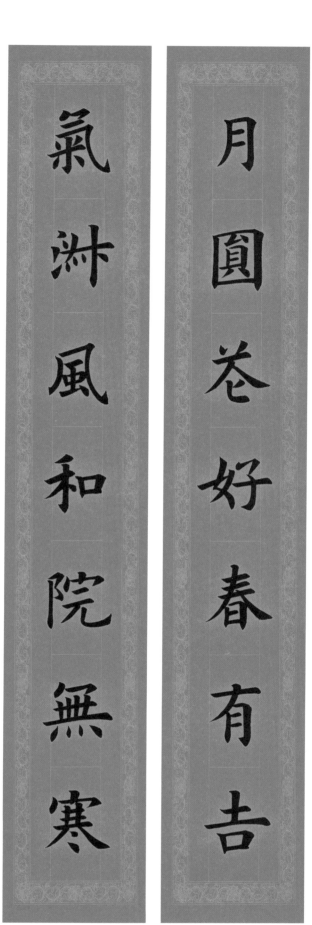

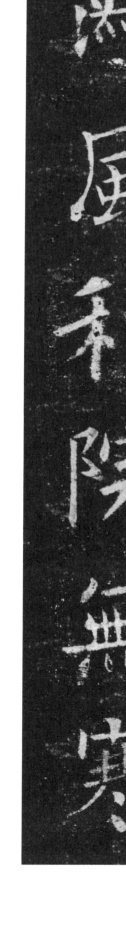

气淑风和院无寒

月圆花好春有吉

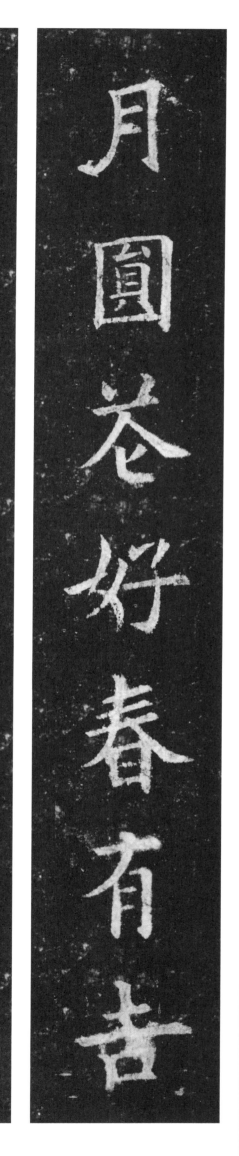

扫二维码看视频

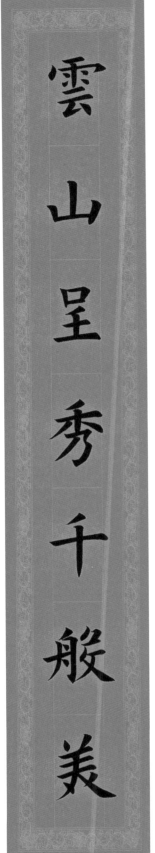

大地更新万户春

云山呈秀千般美
大地更新万户春

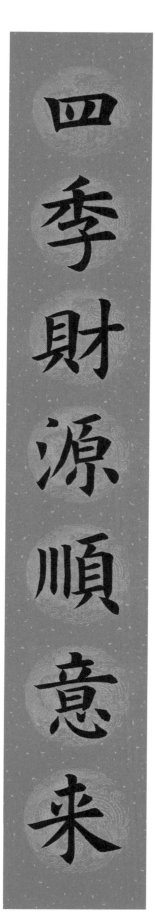
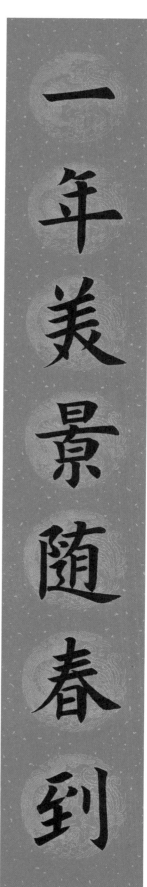

四季财源顺意来

一年美景随春到

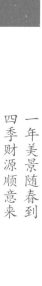
一年美景随春到
四季财源顺意来

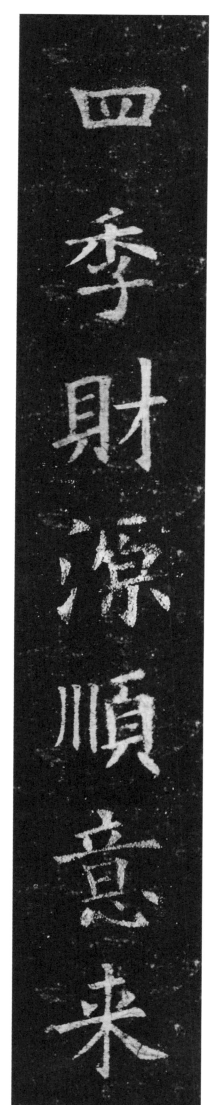
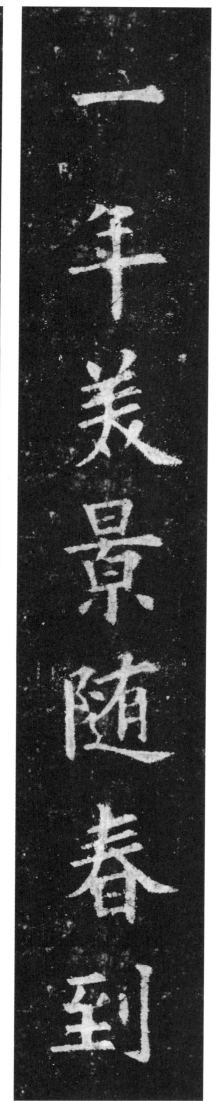

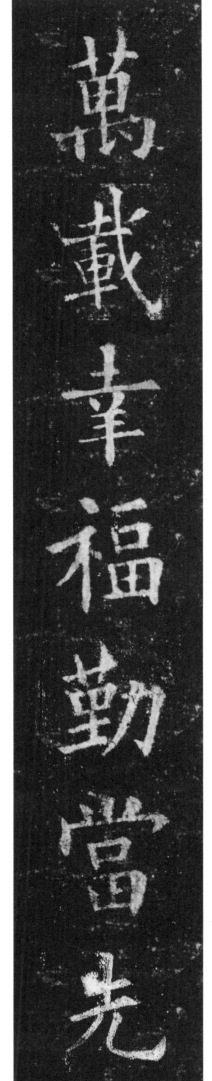

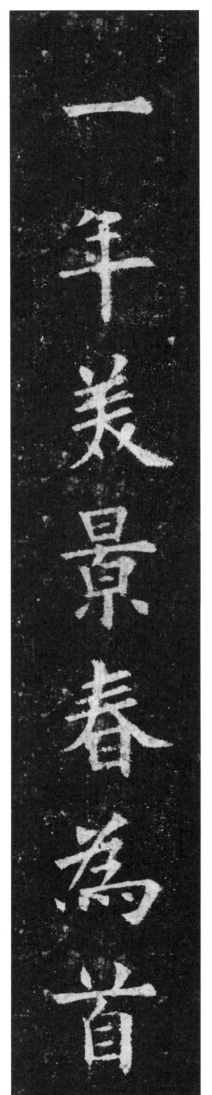

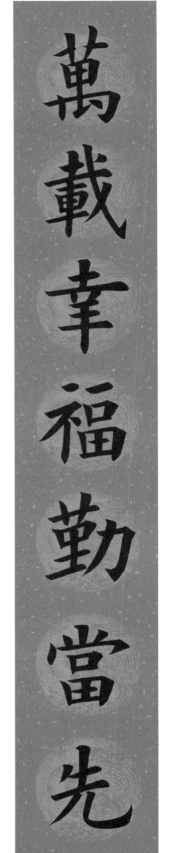

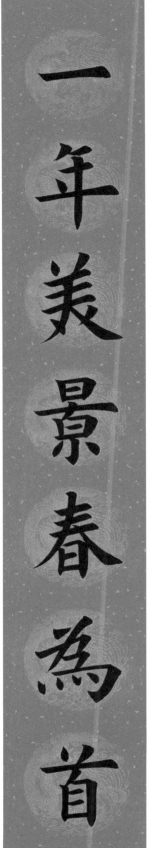

一年美景春为首

万载幸福勤当先

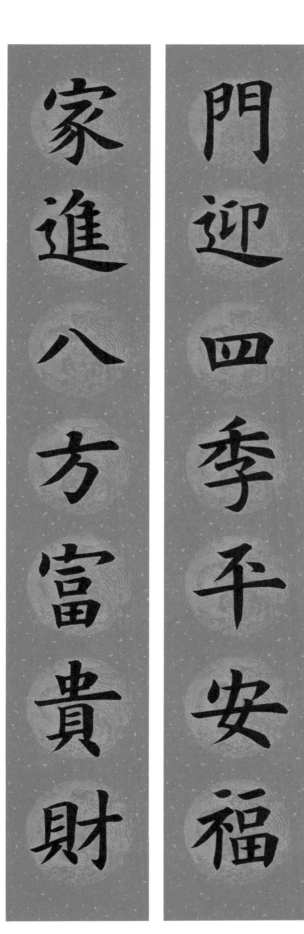

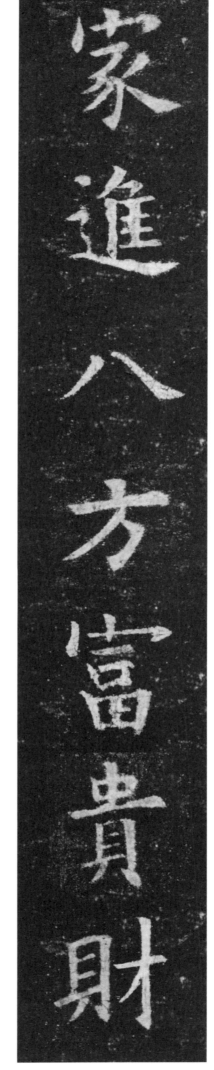

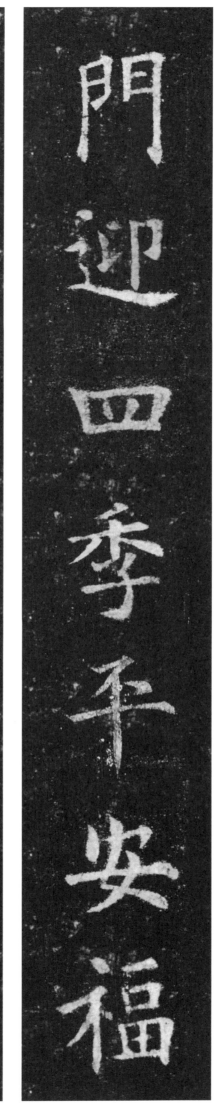

门迎四季平安福

家进八方富贵财

门迎四季平安福
家进八方富贵财

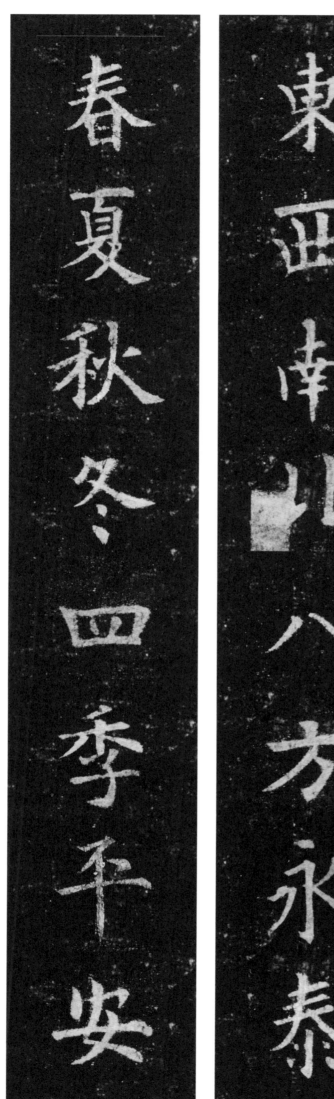

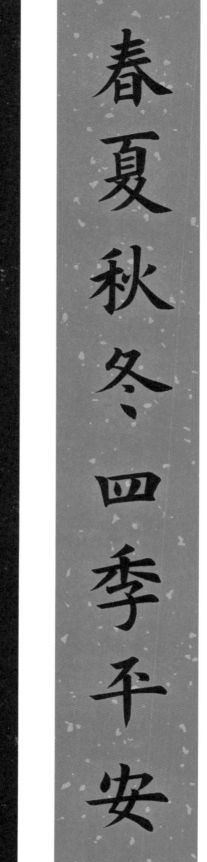

（五）八言对联

东西南北八方永泰

春夏秋冬四季平安

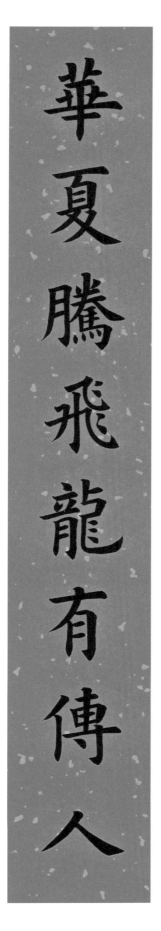

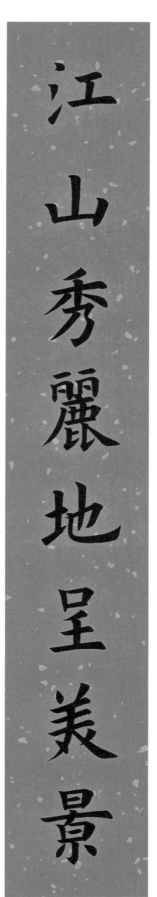

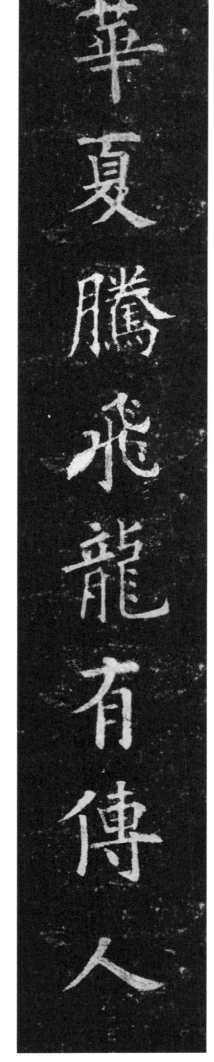

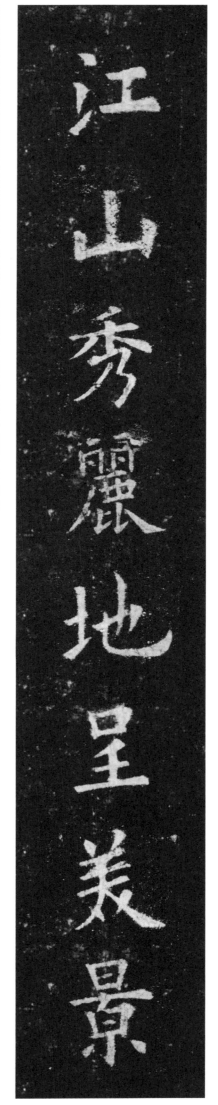

華夏騰飛龍有傳人

江山秀麗地呈美景

江山秀丽地呈美景
华夏腾飞龙有传人

扫二维码看视频

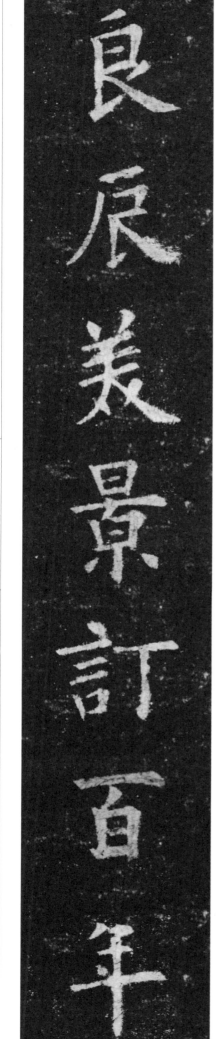

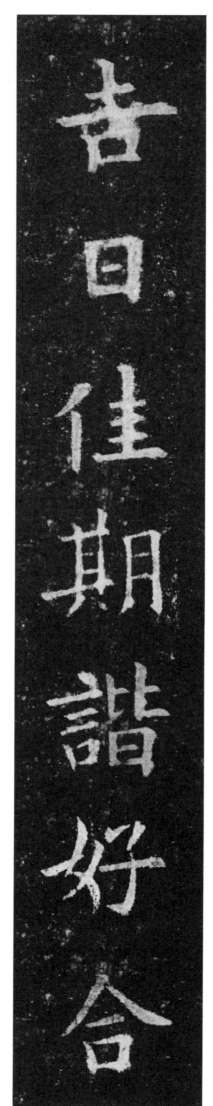

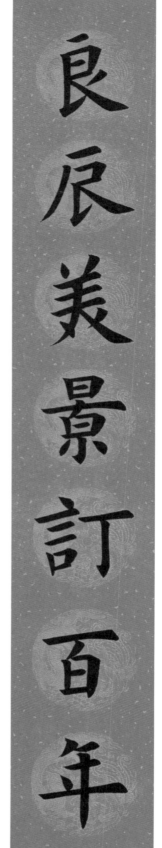

欧阳询楷书集字

**吉祥对联**

九成宫碑

（一）婚联

吉日佳期谐好合

良辰美景订百年

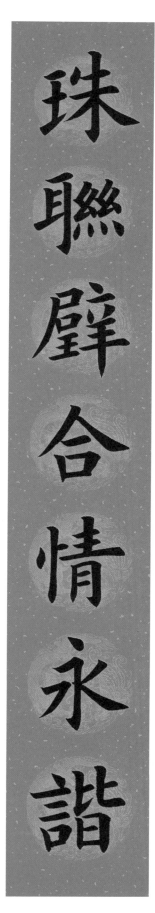

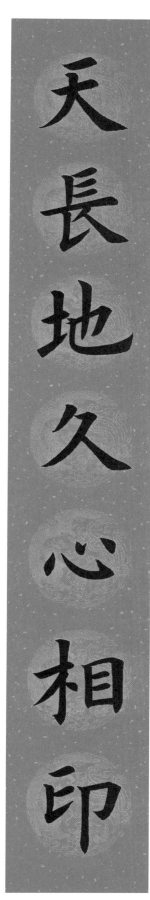

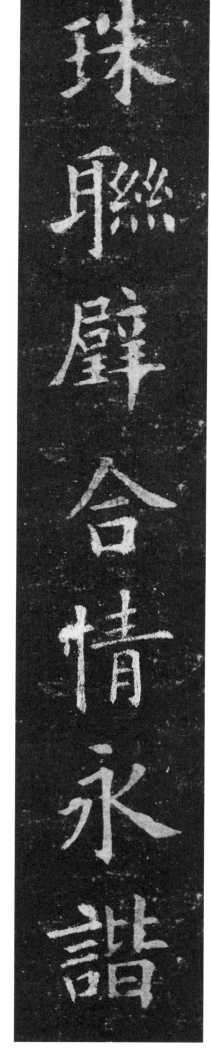

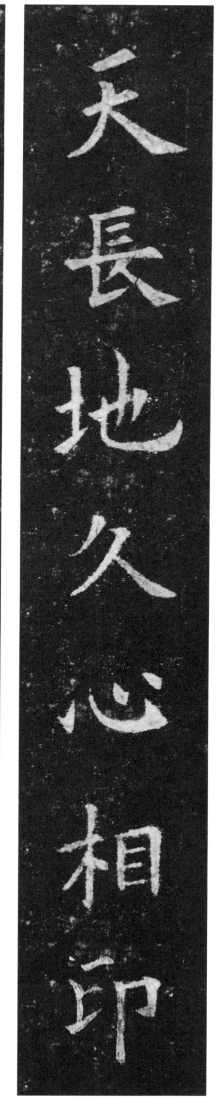

天长地久心相印
珠联璧合情永谐

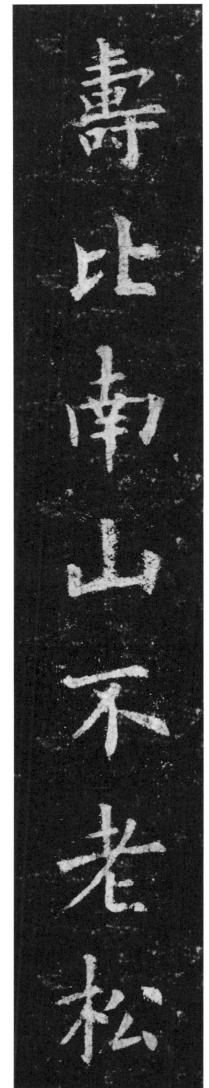

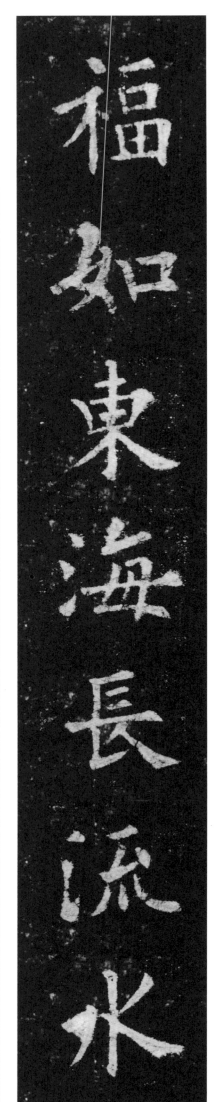

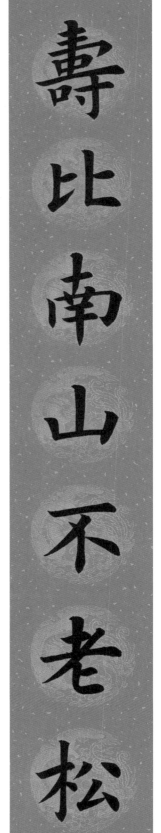

（二）寿联

福如东海长流水

寿比南山不老松

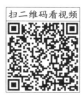

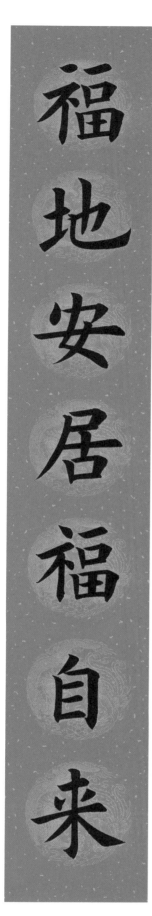

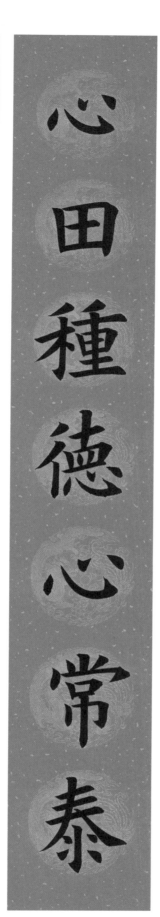

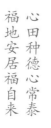

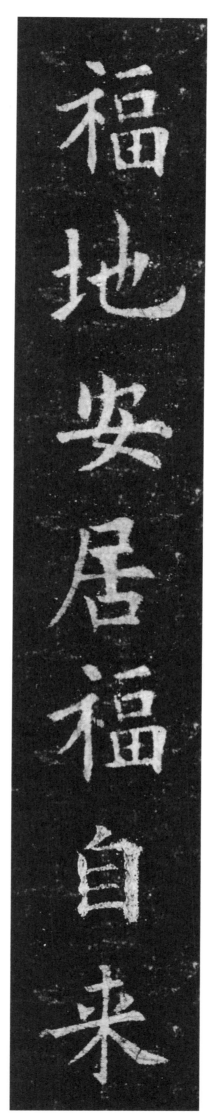

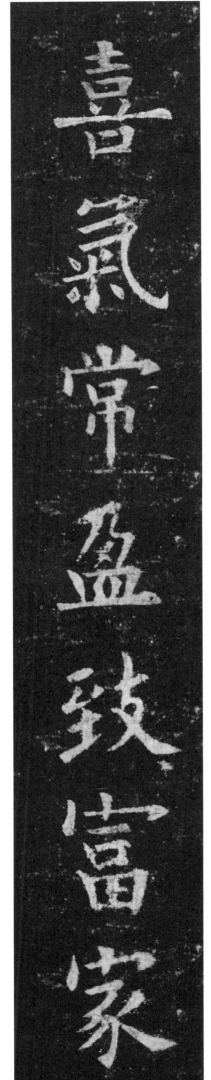

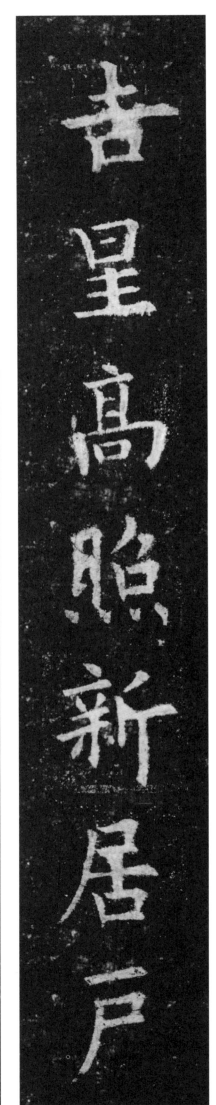

喜氣常盈致富家

吉星高照新居戶

（三）新居联
吉星高照新居戶
喜气常盈致富家

扫二维码看视频

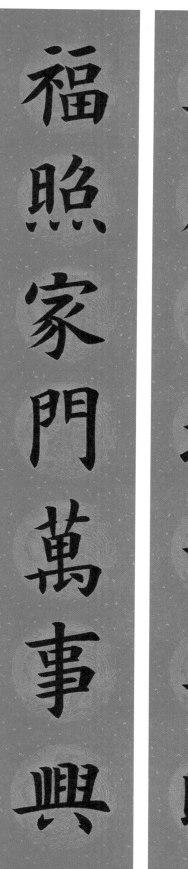

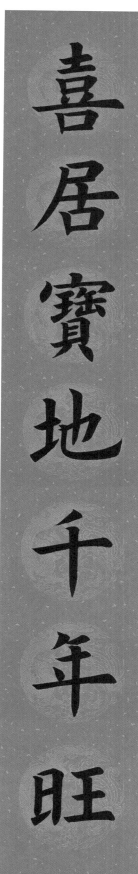

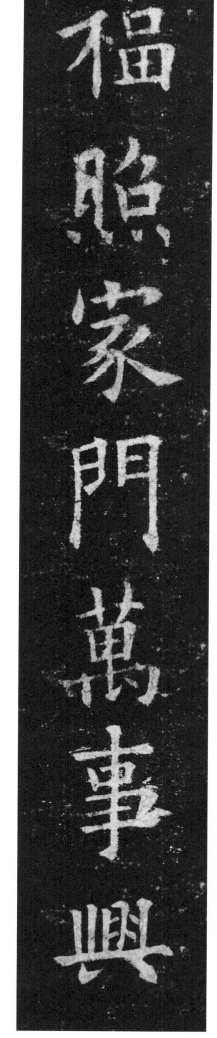

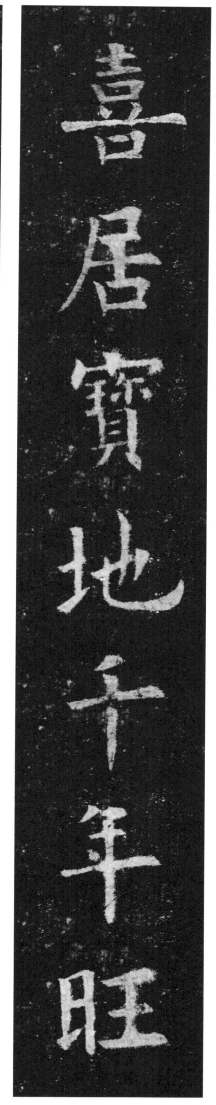

喜居宝地千年旺

福照家门万事兴

扫二维码看视频

欧阳询楷书集字

吉祥对联

九成宫碑

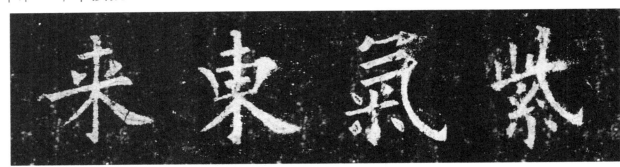

紫气东来

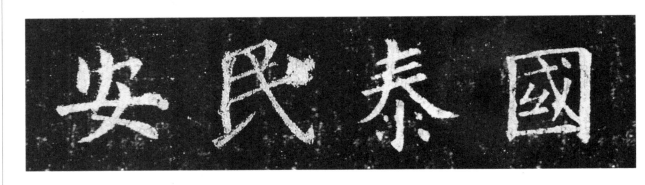

国泰民安

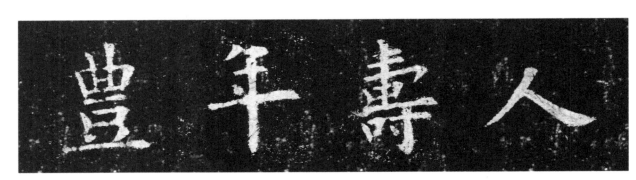

人寿年丰

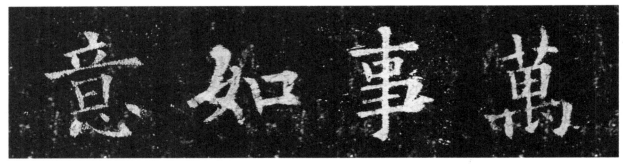

万事如意

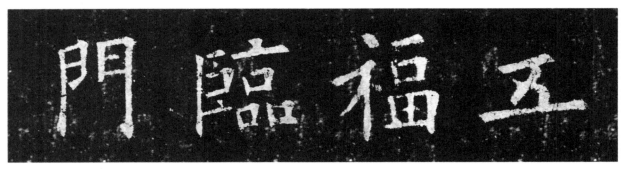

五福临门

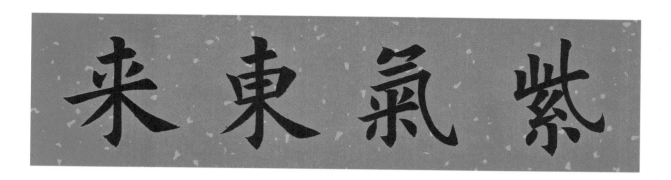
扫二维码看视频

紫氣東來

扫二维码看视频

國泰民安

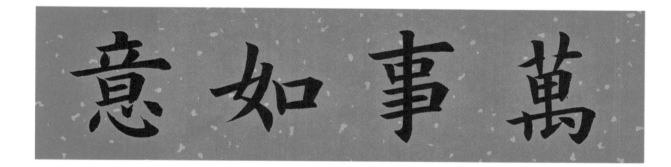
扫二维码看视频

人壽年豊

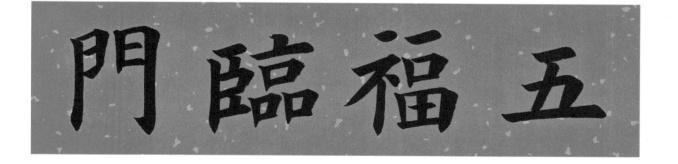
扫二维码看视频

萬事如意

扫二维码看视频

五福臨門

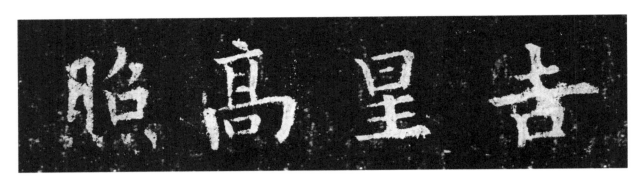

吉星高照

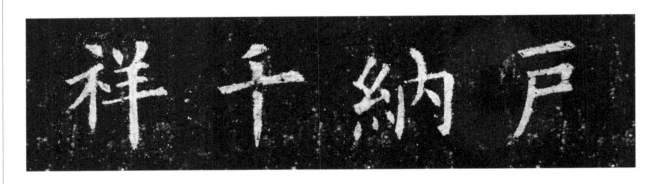

户纳千祥

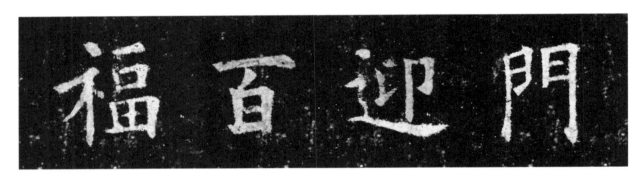

门迎百福

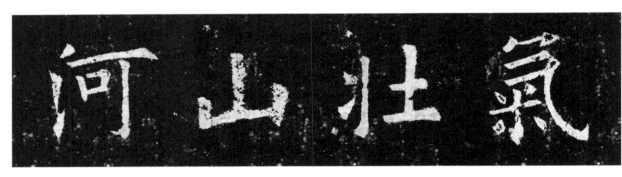

气壮山河

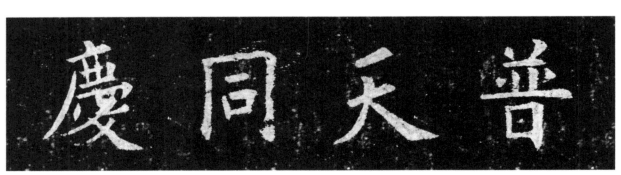

普天同庆

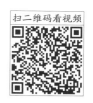

照高星吉

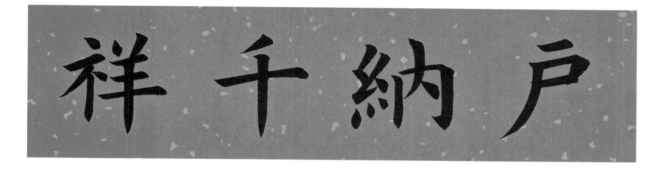

祥千納戶

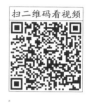

福百迎門

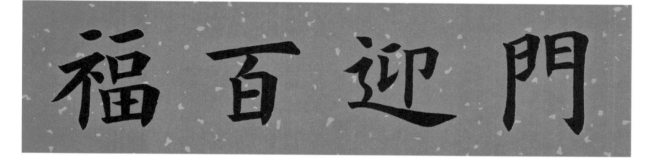

河山壯氣

慶同天普

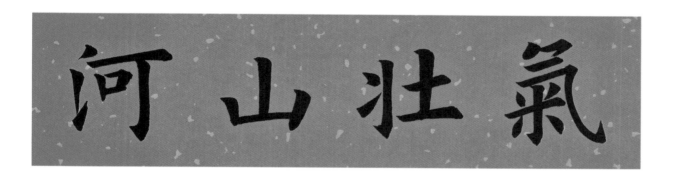

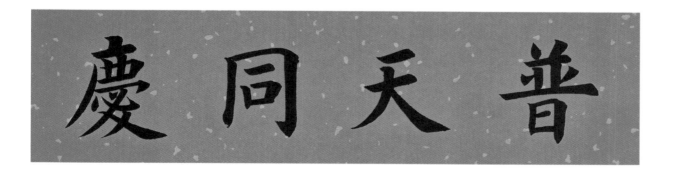

欧阳询楷书集字

吉祥对联

九成宫碑

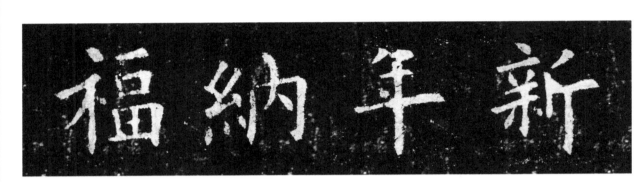

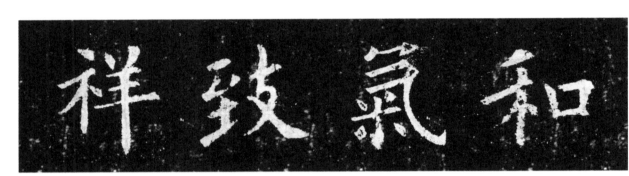

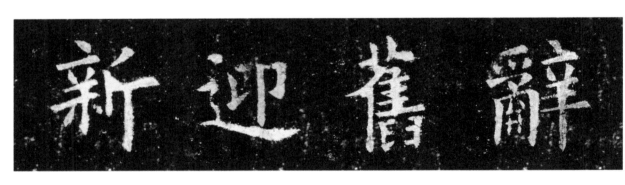

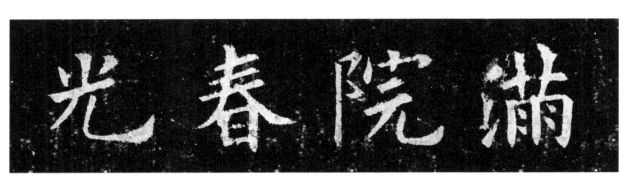

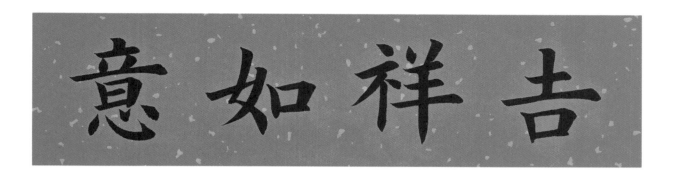

吉祥如意

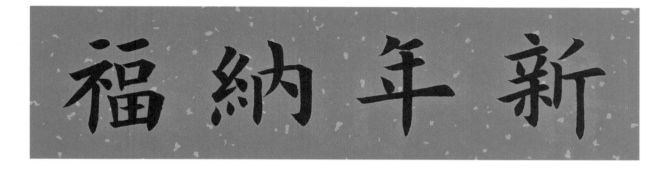

新年纳福

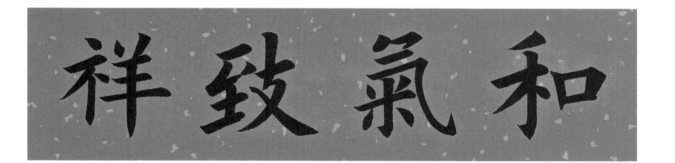

和气致祥

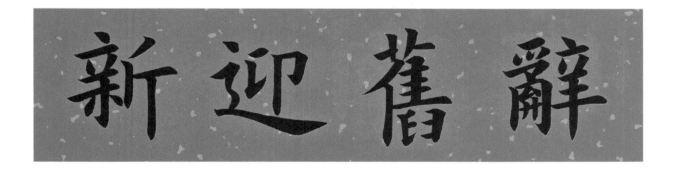

辞旧迎新

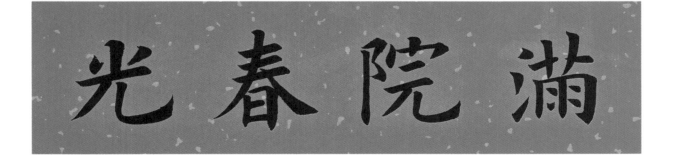

满院春光

欧阳询楷书集字

吉祥对联

九成宫碑

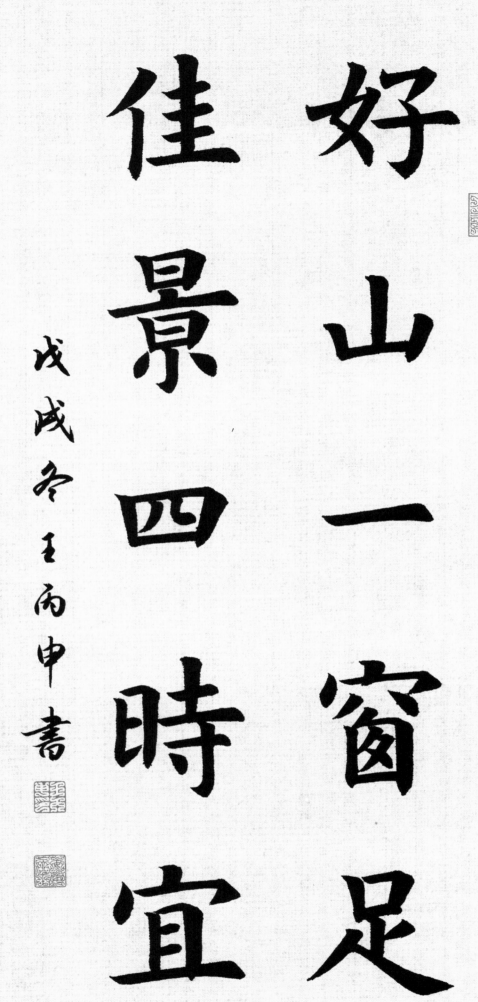

好山一窗足
佳景四时宜

好山一窗足

佳景四时宜

戊戌冬王丙申书

铁马秋风塞北
杏花春雨江南

铁马秋风塞北
杏花春雨江南

时在戊戌秋王丙申书

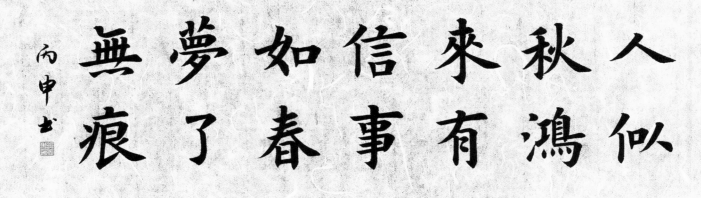

人似秋鸿来有信
事如春梦了无痕

春风来时宜会良友
秋月明处常恋吾师

心底无私宜福寿
胸中有识自康强

心底無私宜福壽

胸中有識自康強

時在戊戌初冬

汝陽王丙申書

花甲重开外加三七岁月

古稀双庆内多一个春秋

花甲重開外加三七歲月

古稀雙慶內多一個春秋

戊戌肖初九壬丙申书贺

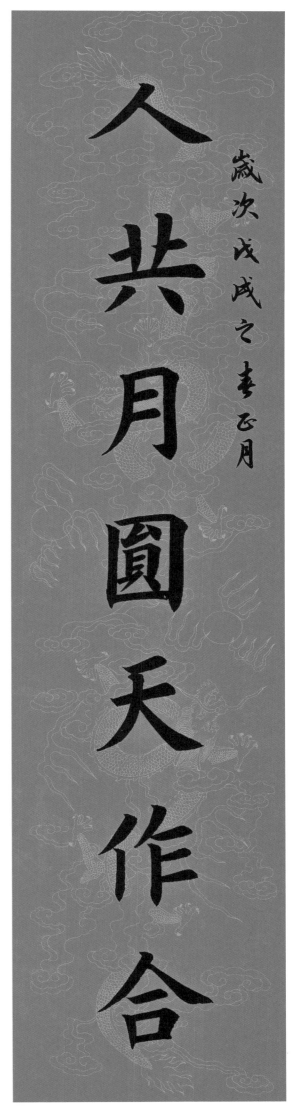

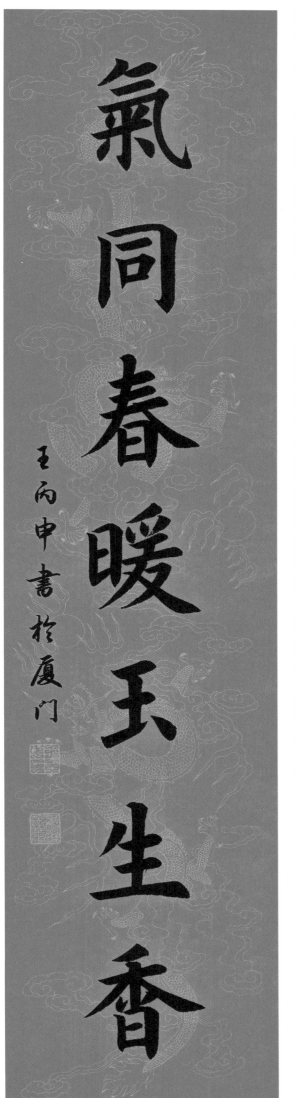

人共月圆天作合
气同春暖玉生香

春随香草千年艳
人与梅花一样清

徐霞客驱戊戌夏丙申书

图书在版编目（CIP）数据

欧阳询楷书集字：吉祥对联·九成宫碑 / 王丙申编著 . -- 南昌：江西美术出版社，2019.10
（二维码视频书法教学）
ISBN 978-7-5480-6911-9

Ⅰ . ①欧… Ⅱ . ①王… Ⅲ . ①楷书 – 书法 Ⅳ . ① J292.113.3

中国版本图书馆 CIP 数据核字 (2019) 第 048214 号

出 品 人：周建森
责任编辑：李　佳
责任印制：汪剑菁
书籍设计：郭　阳

二 维 码 视 频 书 法 教 学

欧阳询楷书集字：吉祥对联·九成宫碑
OUYANGXUN KAISHU JIZI：JIXIANG DUILIAN · JIUCHENGGONGBEI

编　　著：王丙申
出　　版：江西美术出版社
社　　址：南昌市子安路 66 号
邮　　编：330025
电　　话：0791-86566241
发　　行：全国新华书店
印　　刷：浙江海虹彩色印务有限公司
版　　次：2019 年 10 月第 1 版
印　　次：2019 年 10 月第 1 次印刷
开　　本：787×1092  1/8
印　　张：10
ISBN 978-7-5480-6911-9
定　　价：58.00 元

環璧列奇書有史有

文堪探討

戊戌立冬後五日

小樓多佳日宜風宜

雨足安居

壬丙申書

环璧列奇书 有史有文堪探讨
小楼多佳日 宜风宜雨足安居